U0042289

佛教美術全集 拾肆

山東博興銅佛像藝術

張淑敏等◆著

藝術家 出版社

佛教美術全集 ◈拾◈肆◈

山東博興銅佛像藝術

張淑敏等 ◆ 著

藝術家 出版社

【目錄】

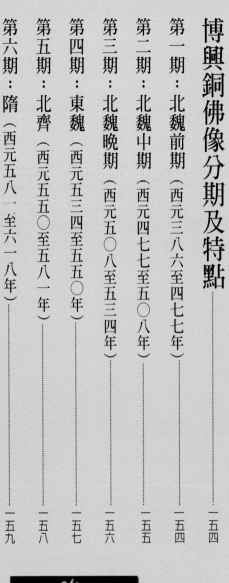

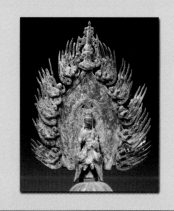

【序】

博興縣銅佛像多出自龍華寺遺址，共計一百多件，特別是一九八三年九月出土的一批銅佛像，在山東佛教藝術研究史，乃至中國佛教藝術研究史上都佔有很重要的地位。出土後不久，我和宋百川教授應博興縣文管所長李少南所長專門邀請，前往該所觀看這批佛像。當時少南所長向我們介紹這批佛像時激動的心情，我至今記憶猶新。

在少南的帶領下，我們還乘車來到距縣城十公里的龍華寺遺址。因為這裡不斷出土佛像，所以我們對龍華寺遺址有著一種很特殊的懷舊、期望、甚至是聖嚴的感情，站在廣闊的遺址上，忘記當時已是秋意，瀟涼的天氣，久久不願離去。

一九八三年九月，博興龍華寺遺址窖藏出土的近百件銅造佛像，有銘文的四十五件，其中有明確紀年的三十三件。從北魏太和二年（四七八年）始，經景明、正始、永平、熙平、正光、永安、普泰、太昌，東魏興和、武定和北齊的天保、河清、武平到隋代的開皇七年、仁壽三年（六○三年），時間長達一百二十五年之久，除隋代一件是老子像外，其餘均是佛像。其數量之多、年代之久、紀年序列之清楚，在中國都是首次發現。李少南所長將這批佛像在《文物》一九八四年第五期公諸學界，一下子引起了國內外學術界的極大關注。

結合曲阜、廣饒、青州等地在這之前零星出土的北朝金石佛像分析，人們開始認識到山東境內還是一

塊研究北朝佛像藝術的處女地，國內外的學者紛至沓來。我在《考古學報》一九九三年第三期發表的〈山東地區北朝佛教造像藝術〉一文中，主要根據這批窖藏資料，將山東境內的北朝中晚期銅佛像分為北魏太和年間（四七七至四九九年）、北魏宣武帝之年的北魏晚期（五〇〇至五三四年）、東魏時期（五三四至五五〇年）和北齊（五五〇至五七七年）四個時期，並排列出了較為科學標準。近期我應邀赴韓國講學期間，見到韓國一部分西元六世紀和七世紀初期的銅佛像，有些造型與博興和諸城出土的北朝晚期銅佛像類同。我認為不但研究兩地銅佛像源與流的問題時離不開博興出土的銅佛像，而且博興大批的紀年銅佛像也是推斷韓國銅佛像年代最重要、最直接的資料。

近些年距博興不遠的青州、惠民、臨朐、諸城等縣、市相繼出土許多成批的石佛像，國內外學者對山東佛像藝術的研究已進入了熱潮時期。釐清近二十多年山東境內北朝寺院遺址佛像發現與研究的過程，不誇張地說，是一九八三年九月博興縣龍華寺遺址出土窖藏銅佛像，開始發起了至今未衰的研究山東北朝佛像藝術的高潮。

博興縣銅佛像有它自己非常突出的地方特點，我也只能從觀世音造像略做說明。造像名為「觀世音」的銅像多達十一件，計北魏五件、東魏一件、北齊至隋五件。從造型和發願文分析，可能主要反映了以下兩個方面的問題：

一方面，觀世音造像大多是發願「為亡父母敬造」；也有「為亡父母，又為所在人間兄弟姊妹壽命延長，常無患痛，敬造觀世音」；也有「仰為己身眷屬、彌勒出世俱登」。而發願「仰為皇帝……臣僚百官……」敬造觀世音的，僅見於個別較大的不能放置在家內供奉的石像。反映了遠離朝廷的造像主們，喜歡把造型靈巧、攜帶方便的銅佛像供奉在家中，「便晝夜所念」。其目的主要是為了父母、己身和眷屬祈願，而傳統的尊君觀念和「願國祈永隆」的思想在這裡見不到。

另一方面，太昌元年（五三二年）馮貳郎造觀世音二脅侍菩薩組合銅像，觀世音不但作為主尊安置在二脅侍菩薩的中間，而且著佛裝，施無畏與願印。武平二年（五七一年）劉樹琚造銅像，觀世音二脅侍菩薩組合群像，觀世音作施無畏與願印，不同的是觀世音仍著菩薩裝，其他單身觀世音像也施無畏與願印。究其原因，其一，因為觀世音「大慈大悲」，能救人苦難，被稱為「施無畏者」，他的無畏與願印「能施一切眾生類無畏」，使他們不感到恐懼，並從困難中解脫出來，「安樂一切」。這個地區的人們甚至認為觀世音有佛的神力，他就是佛。因此，有的觀世音銅像和著袈裟的佛無異了。其二，隨著對觀世音信仰的深入，佛教徒們也編造出觀世音於未來成佛的故事。北涼曇無讖譯的《悲華經》卷二《諸菩薩本授記品》說：無數劫以前，當時人壽八萬歲，有佛出世，稱「寶藏如來」，國王名無量淨，受寶藏如來的教化成佛，即無量壽佛，佛國稱為「安樂」，其原來太子即為觀世音，第二太子為大勢至。寶藏如來又為觀世音「授記」，說他在此後無數劫，無量壽佛涅槃之後也要成佛，「號遍出一切光明功德山如來，世界名曰：一切珍寶所成就。」受這種說教影響，認為觀世音和彌勒一樣，都是未來佛。人們厭惡今世，寄希望於未來佛。把觀世音作為佛安置在二脅侍菩薩的中間，並著佛裝和施作無畏與願印也就不難理解。

博興銅佛像表現多方面的史料價值、藝術價值、宗教價值和科學工藝價值是不言而喻的，也是至今學者們不斷深討的問題。《博興銅佛像藝術》是國內第一部以考古資料為基礎系統研究一個地區銅佛像的專著。本書的出版，深信會加深並將進一步促進對銅佛像藝術的全面系統研究。

二〇〇五年四月二十八日於山東大學美術考古研究所

劉鳳君

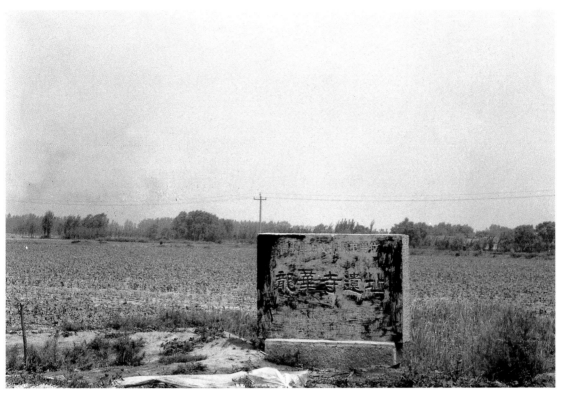

龍華寺遺址一景（上圖）
高昌寺遺址一景（下圖）

【博興出土銅佛像介紹】

南北朝時期，佛教在中國極為盛行，這一時期的佛教遺物特別多。自二十世紀七〇年代以來，位於魯北平原黃河下游南岸的博興縣，出土了大批北朝至隋代佛教造像，質地有石、銅、陶等，其中最引人注目的當數銅佛像。博興縣博物館藏北朝至隋代銅佛像一〇四件。主要分三期出土，現分別介紹如下：

【一九八一年出土五件銅佛像】

一九八一年秋，湖濱鎮河東村一村民在村西北高昌寺遺址耕種時，於距地表約五十公分處發現五件銅佛像，分別為：

(1) 佛立像　東魏　（圖一）

單身佛立像。通高十五、寬七公分。像高七‧八公分，高肉髻，面清瘦。身著褒衣博帶式袈裟，下擺略外張。雙手作施無畏與願印，赤足立於覆蓮座上。身後有圓形頭光及橢圓形身光。舉身鑄蓮瓣狀大光背，上飾火焰紋。

圖 1-1　佛立像側面　東魏　高昌寺遺址

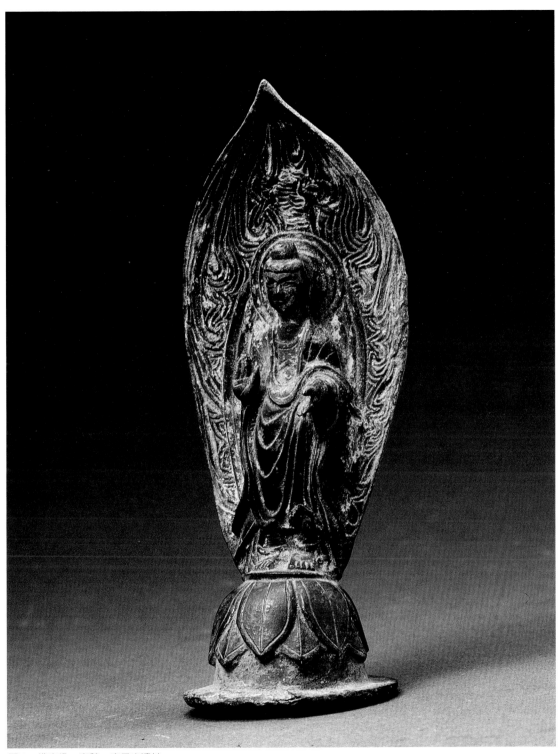

圖 1　佛立像　東魏　高昌寺遺址

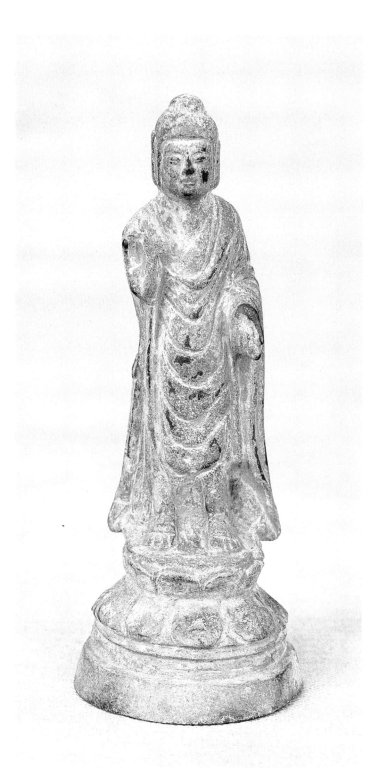

圖2　佛立像　北齊—隋　高昌寺遺址

12

（2）佛立像　北齊—隋（圖二）

單身佛立像。通高十五、寬七公分。像高十一公分。高肉髻，面長圓。身著圓領通肩袈裟。胸平腹凸。右手施無畏印，左手置腰部持一物。赤足立於蓮座上。蓮座分兩層，上層為仰蓮，下層為覆蓮。

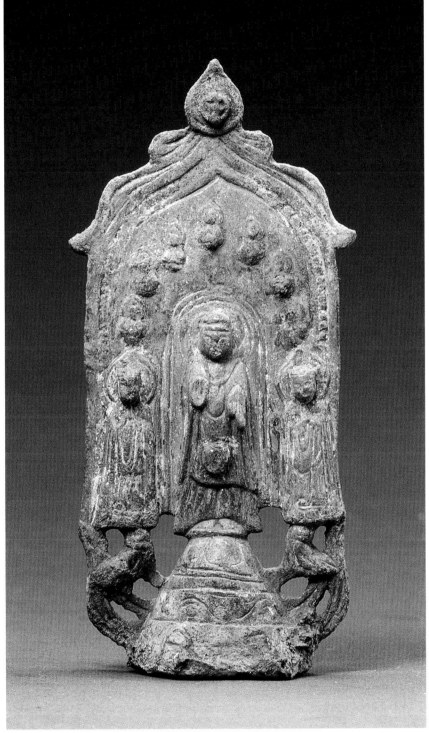

（3）一佛二菩薩立像　北齊—隋（圖三）

一佛二菩薩立像。通高十五、寬七公分。主尊高五公分。高肉髻，面方圓。著圓領通肩袈裟。雙手作施無畏與願

圖3　一佛二菩薩立像　北齊一隋　高昌寺遺址

13

印，赤足立於平面呈梯形的座上。座可分三層，上層飾覆蓮瓣，中層飾忍冬，下層為六邊形。從主尊所立座兩側分別生出葉狀植物各托起一覆蓮座，左、右菩薩分立其上。右菩薩高四公分，頭戴蓮花寶冠，面方圓。裸上身，披長巾，長巾呈X狀於腹部交叉後上繞雙臂垂至身體兩側。下著長裙，衣褶較密。雙手合十於胸前，赤足而立。左菩薩與之相同。

三像身後共鑄蓮瓣狀大光背，其上部呈扇形排列七尊化佛，光背頂部飾寶珠火焰，下飾綬帶，左右對稱，將光背邊緣構成龕形。

(4) 一佛二菩薩立像　隋（圖四）

一佛二菩薩立像。通高十九、寬十一公分。

主尊高八·三公分，肉髻低平，面方圓。斜披袈裟。雙手作施無畏與願印，赤足立於仰蓮座上。頭後有桃形頭光，內刻火焰紋。右脅侍菩薩高七·五公分，頭戴寶冠，寶繒垂肩，面方圓。裸上身，戴項圈，披長巾，長巾一端經右肩下垂至腹後上繞右臂下垂，另一端則經胸前繞過搭於左臂垂下。下著長裙，腰間束帶，打結後垂至足踝。赤足立於仰蓮座上。左脅侍與右脅侍同高。左手上舉至肩持一物，右手亦置於腹托一物，腕飾鐲。赤足立於仰蓮座上。下著長裙，腰繫帶，帶結寬大。雙手合十於胸前，腕飾巾，長巾繞臂下垂。下著長裙，腰繫帶，帶結寬大。雙手合十於胸前，腕飾鐲，赤足立於仰蓮座上。兩菩薩頭後都有桃形頭光，內刻火焰紋。三像兩側各升起一棵菩提樹，樹幹上祥雲纏繞，樹冠枝葉相交。樹冠正中下注甘露於主佛頭光頂部。三像均呈「凹」字形並立於兩樹之間的橫樑上。兩樹幹下端為榫，插入帶卯孔的四足方座中。可見脅侍背部呈凹槽狀。

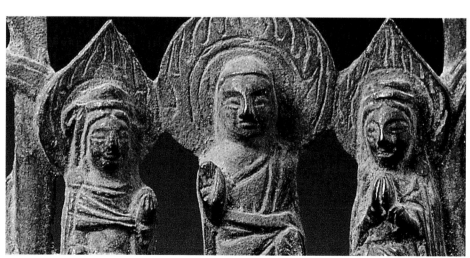

圖 4-1　一佛二菩薩立像局部　北齊　高昌寺遺址

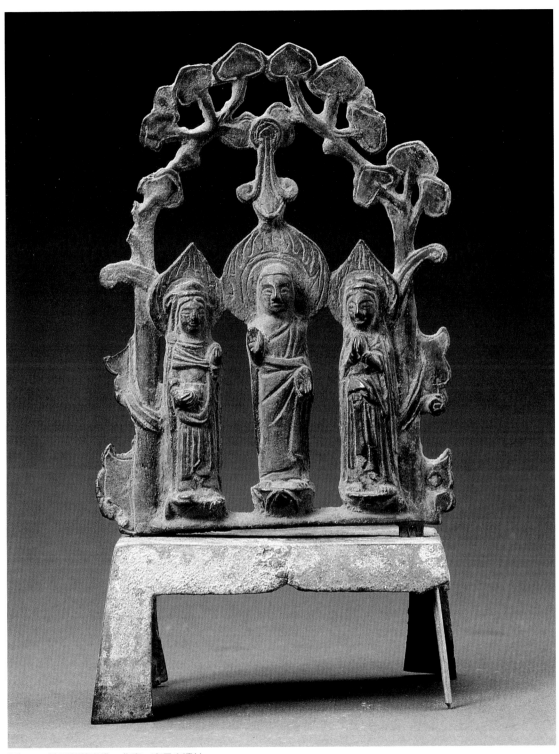

圖 4　一佛二菩薩立像　北齊　高昌寺遺址

圖 5　菩薩立像　隋　高昌寺遺址

（5）菩薩立像　隋（圖五）

單身菩薩立像。通高十八、寬五公分。像高十二・八公分。頭戴花鬘寶冠，寶繒垂於肩下，面圓。裸上身，頸戴長項鏈，肩斜掛瓔珞。披長巾，長巾呈 X 形於腹前交叉後上繞雙臂垂於身體兩側。下著長裙，衣褶較密。右手上舉持蓮蕾，左手下垂提桃形物。赤足立於覆蓮座上，下為四足方座。

＜一九八四年採集五件銅佛像＞

一九八四年四月，縣文物管理所工作人員在龍華寺遺址調查時，在遺址周圍的張官、馮吳等村收集到五件銅佛像。其中有二件帶銘文，為「永安三年」和「開皇三年」。現將這五件造像分別介紹如下：

（1）佛立像　北魏永安三年（五三〇年）（圖六）

單身佛立像。通高七·四、寬三·六公分。像高四·六公分，高肉髻，面長圓。著袈裟，下擺外張。雙手作施無與願印，赤足立於圓形台座上。身後有頭光與身光。舉身鑄蓮瓣狀光背。光背後刻銘文：「永安三年，像主⋯⋯。」

（2）佛立像　隋開皇三年（五八三年）（圖七）

單身佛立像。殘高五·九、寬二·九公分。像高二·八公分。高肉髻，面長圓。著通肩袈裟，下著內裙，衣紋簡練。手施無畏與願印，赤足立於饅頭狀台座上，身後有圓形頭光及橢圓形身光，頭光內陰刻蓮瓣紋，身光外飾火焰紋。舉身鑄蓮瓣形光背，邊緣陰刻一線，光背上半部殘。台座下為四足方座。座上刻銘文：「開皇三年六月十日，佛弟子□□造像一軀。」

圖 6-1　佛立像背面　北魏永安三年　龍華寺遺址

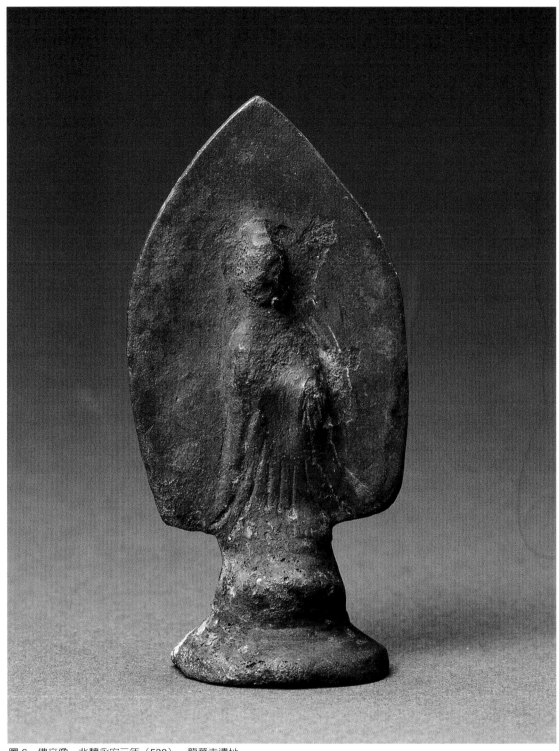

圖 6　佛立像　北魏永安三年（530）　龍華寺遺址

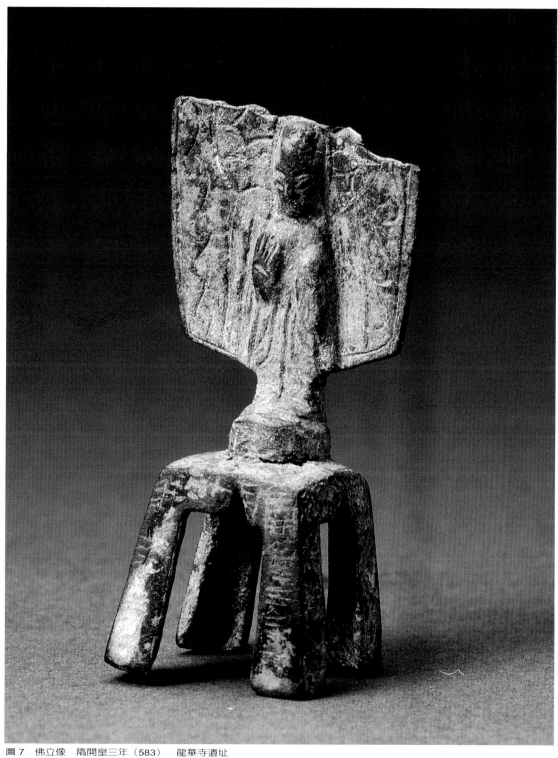

圖 7　佛立像　隋開皇三年（583）　龍華寺遺址

圖8　佛坐像　北齊　龍華寺遺址

（3）佛坐像　東魏─北齊（圖八）

單身佛坐像。通高八・四、寬三公分。像高二・五公分。肉髻低平，面長圓，內著僧祇支，外著雙領下垂式通肩袈裟。雙手置於腹前，結跏趺坐於束腰須彌座上，其下為四足方座。身後有圓形頭光及梯形身光，頭光內淺浮雕蓮瓣紋。舉身鑄蓮瓣狀大光背，內淺浮雕火焰紋。

圖9　菩薩立像　隋　龍華寺遺址

（4）菩薩立像　隋（圖九）

單身菩薩立像。膝下殘。殘高六、寬二一・六公分。像高五公分。頭戴高寶冠，臉方圓。上身著圓領天衣，肩部有帶飾垂下。下著裙。右手下垂，左手上舉至胸，細腰。膝以下部分缺。頭後有頭光，中部鏤孔，呈「田」字狀，上部殘。

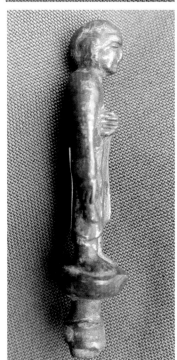

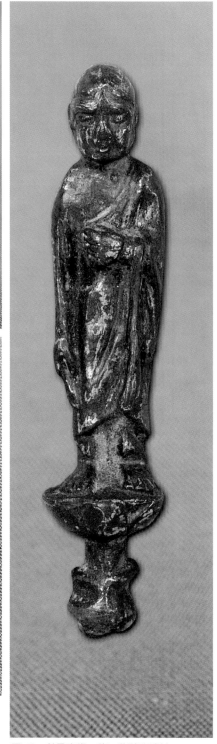

(5) 弟子立像　隋（圖十）

單身弟子立像。通高六‧五、寬一‧一公分。像高四‧五公分。著袒右裂裟，衣紋簡潔，下著內裙。左手上舉至腹，掌心向內，右手下垂提衣襟，赤足立於仰蓮座上，座下有榫。

圖 10-1　弟子立像半側面　隋　龍華寺遺址（上圖）

圖 10-2　弟子立像側面　隋　龍華寺遺址（下圖）

圖 10　弟子立像　隋　龍華寺遺址

【一九八三年九月出土九十四件銅佛像】

一九八三年九月，陳戶鎮崇德村賈效國在龍華寺遺址取土時，於距地表約四十公分處發現了一批銅佛像窖藏。發現時佛像裝在一紅陶甕中，出土時陶甕已破碎，造像和泥土混在一起。一九八四年，李少南在《文物》第五期上發表〈山東博興出土百餘件北魏至隋代銅造像〉，對其中的四十二件做了介紹。文章發表後，引起了國內外專家學者對山東地區北朝佛教造像的關注，從而引發了研究山東北朝佛像的高潮。

當時清點造像數量為一○一件。這批造像埋藏地點為鹼地，出土後，一部分文物銹蝕嚴重，浸泡於藥水之中。在此後清洗保護時發現，一○一件造像中，有一部分是造像部件，經拼對組合後，發現這批造像共九十四件。其中有銘文的四十五件，能辨出確切紀年三十三件（參閱一五一頁至一五三頁表），其中太和六件、景明一件、正始三件、永平一件、熙平一件、正光一件、永安四件、普泰一件、太昌一件、興和二件、武定二件、天保一件、河清一件、武平二件：開皇三件、仁壽二件。其時代自北魏太和二年（四七八年）至隋仁壽三年（六○三年），歷北魏、東魏、北齊、隋四代，長達一百二十五年之久，所記年號十六個，堪稱是山東地區北朝至隋銅佛像斷代的標尺。被專家學者稱為是「近年來中國佛教考古的可喜收穫」。現根據已有研究成果及博興出土銅佛像的有關資料，將這批造像按時代順序做一劃分，其中北魏三十二件、東魏十四件、北齊二十件、隋二十八件。

◆ 北魏

(1) 王上造多寶並坐像　北魏太和二年（四七八年）（圖十一）

釋迦多寶並坐像。通高十四‧八、寬七‧九公分。

右邊坐佛高四‧二公分，高肉髻，面清臞。著圓領通肩袈裟，衣紋自雙肩上呈「U」字形平行下垂，轉角圓潤。雙手置於腹前，結跏趺坐於束腰須彌座上。身後有橢圓形頭光及蓮瓣狀身光，其內飾對稱密集的火焰紋。左邊坐佛與之相同。

兩像後共鑄蓮瓣狀光背，上部陰線刻中國傳統樓閣式建築。光背後淺浮雕一佛二菩薩，均呈坐姿。兩坐佛共坐的束腰須彌座下為四足方座，正面上部刻陶索紋。座上刻銘文：「太和二年，新台縣人劉法之妻王上為亡父母造多寶佛一軀，佑願□家大小常與善會，所願從心。」

(2) 落陵委造觀世音像　北魏太和二年（四七八年）（圖十二）

單身觀世音立像。通高十六、寬六‧七公分。

像高七‧一公分。頭戴蓮瓣狀寶冠。臉型長圓。裸上身，披長巾，長巾自肩繞雙臂飄於身體兩側，極具動感。下著長裙，裙薄貼體。右手上舉持長睫蓮蕾，左手下垂提淨瓶，赤足立於圓形台座上。身後有兩周下端內收的頭光和一道橢圓形身光，其外淺浮雕密集對稱的火焰紋。舉身鑄蓮瓣狀光背。

圓形台座下為四足方座，座上刻銘文：「太和二年……落陵委為亡父母敬造觀世音像一軀。」

圖 11-1　王上造多寶像背面局部　北魏太和二年（478）　龍華寺遺址

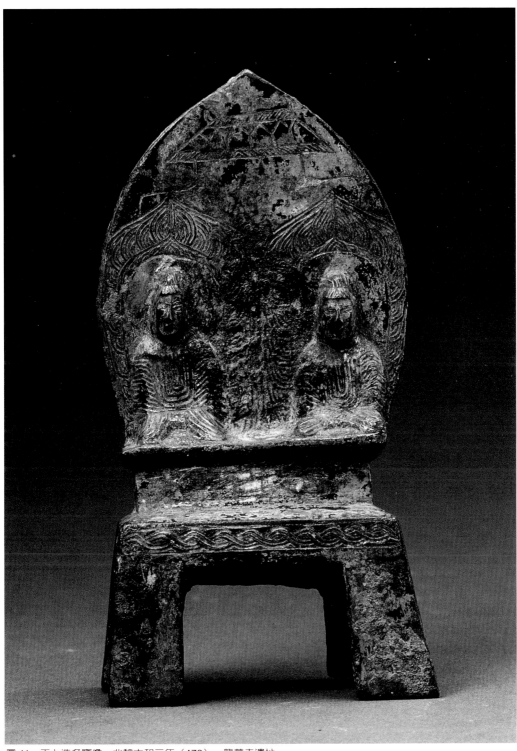

圖11　王上造多寶像　北魏太和二年（478）　龍華寺遺址

圖 12-1　落陵委造觀世音像銘文　北魏太和二年
　　　　龍華寺遺址（上圖）

圖 12-2　落陵委造觀世音像銘文拓片　北魏太和
　　　　二年　龍華寺遺址（下圖）

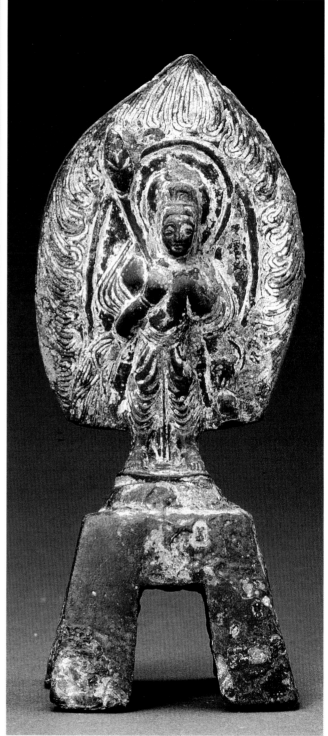

圖 12　落陵委造觀世音像　北魏太和二年（478）　龍華寺遺址

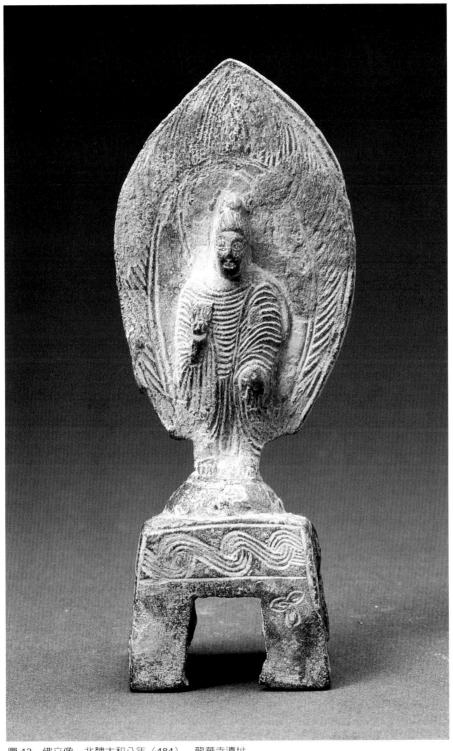

（3） 佛立像　北魏太和八年（四八四年）（圖十三）

單身佛立像。通高十一・五、寬三・八公分。

圖13　佛立像　北魏太和八年（484）　龍華寺遺址

像高四‧八公分。高肉髻，臉長圓。著圓領通肩大衣，衣紋平行密集。右手上舉至胸，提袈裟帶端，左手置於腰下，掌心向內，赤足立於圓形台座上。身後刻兩周橢圓形頭光和身光，其外刻平行密集的火焰紋。舉身鑄蓮瓣狀光背，光背邊緣陰刻一線。光背後陰線刻一坐佛。

圓形台座下是四足方座，座正面上部刻波浪紋圖案，右足上刻一朵三瓣花。座上刻銘文：「太和八年四月三日，原郡……。」

（4）程暈造像　北魏太和九年（四八五年）（圖十四）

單身佛坐像。通高八‧五、寬三‧八公分。

像高二‧五公分。高肉髻，面方圓。著圓領通肩大衣，衣紋自雙肩呈U字形向下垂展，轉角圓潤。雙手置腹前，結跏趺坐於束腰須彌座。身後兩周同心圓頭光及橢圓形身光，其外淺浮雕對稱火焰紋。舉身鑄蓮瓣狀光背。

須彌座下為四足方座。座上刻銘文：「太和九年歲在乙卯二月六日，高□母程暈為亡母造像一軀，程□之□供養……。」

（5）範天□造像　北魏太和十四年（四九○年）（圖十五）

單身佛立像。通高十一‧二、寬四公分。

像高五公分。肉髻低平，臉長圓。著圓領通肩大衣，衣紋自胸前呈U字形平行下垂，轉角圓潤。左手置腰部提衣襟，右手上舉至胸，掌心向外，赤足立於圓形台座上。其下為四足方座。身後有三重橢圓形頭光和身光，其外有用平行密集的陰線刻成的火焰紋。

圖 14-1　程暈造像局部銘文　北魏太和九年　龍華寺遺址

圖 14-2　程暈造像局部銘拓片　北魏太和九年　龍華寺遺址

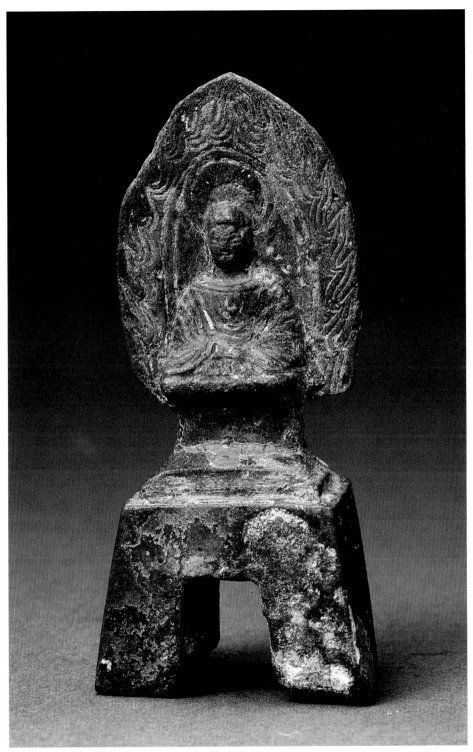

舉身鑄蓮瓣狀光背，光背後刻銘文：「太和十四年……陽信縣人範天□為亡父母造像一軀。」

圖14　程暈造像　北魏太和九年（485）　龍華寺遺址

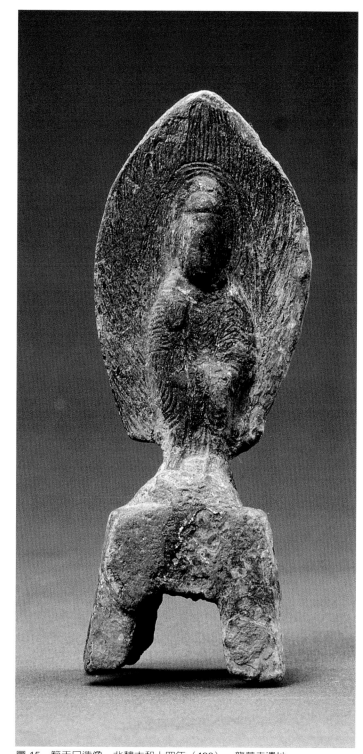

（6）佛立像　北魏太和二十一年（四九七年）（圖十六）

單身佛立像，殘高十、寬六・二公分。像高六・二公分。高肉髻，面方圓。著褒衣博帶式袈裟，衣紋厚重。雙手作施無畏與願印，赤足立於圓形覆蓮座上。頭後有三道陰線刻的同心圓頭光和五道橢圓形身光，身光上部兩側各有一化佛。像後鑄光背，已殘。光背後有銘文：「太和廿一年十二月十日……人趙□喪女丁花……像一軀……。」

圖 16-1　佛立像背面　北魏太和廿一年（497）　龍華寺遺址

圖 15　範天□造像　北魏太和十四年（490）　龍華寺遺址

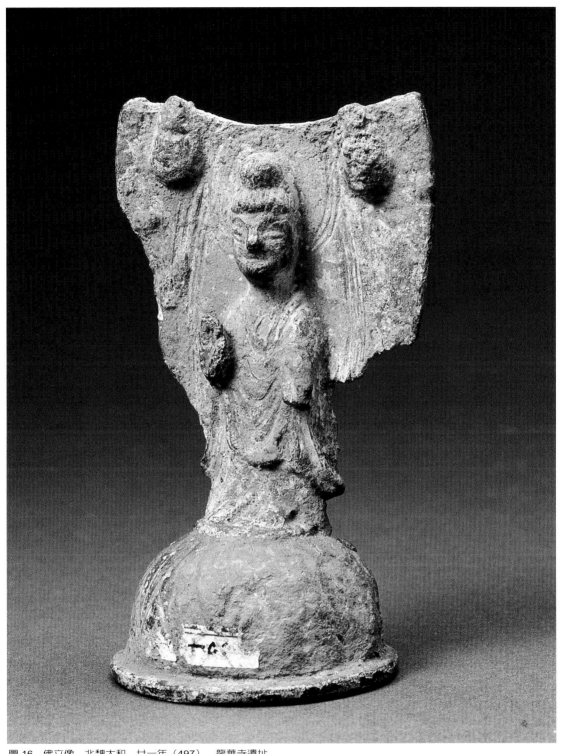

圖 16　佛立像　北魏太和　廿一年（497）　龍華寺遺址

圖 17　石景之造像　北魏景明元年（500）　龍華寺遺址

（7）石景之造像　北魏景明元年（五〇〇年）（圖十七）

釋迦多寶並坐像。通高十三‧五、寬六‧二公分。

左邊坐佛高三‧六公分，高肉髻，面方圓。著圓領通肩大衣，雙手置於腹前，結跏趺坐於束腰須彌座上。身後有橢圓形頭光及身光。右邊坐佛與之相同。兩像後共鑄一蓮瓣狀光背，光背上部浮雕一化佛，服飾、姿勢同下邊兩佛。

兩像共坐的束腰須彌座下為四足方座。座上刻銘文：「景明元年二月六日，佛弟子石景之為父母造像一軀。」

(8) □世基造像　北魏正始二年（五○五年）（圖十八）

釋迦多寶並坐像。通高十二・二、寬五・五公分。

左邊坐佛高五・六公分，高肉髻，臉橢圓。著通肩大衣，衣紋細密。雙手置於腹前，結跏趺坐於束腰須彌座上。身後有橢圓形頭光、身光，其外淺浮雕平行密集的火焰紋。右邊坐佛與之相同。兩像身後共鑄蓮瓣形光背，頂部有一火炬狀紋飾。光背後淺浮雕一坐佛。

束腰須彌座下有四足方座。座上刻銘文：「正始二年九月廿一日，……□世基為大兒太口造像一軀。」

(9) 朱德元造觀世音像　北魏正始二年（五○五年）（圖十九）

單身觀音立像。通高十五、寬六・五公分。

像高六・六公分，頭戴寶冠，面長圓。裸上身，披長巾，長巾順雙肩繞臂垂於身體兩側，下著密褶長裙，裙薄，凸現雙腿。右手上舉至胸持一長睫蓮蕾，左手下垂提淨瓶，兩腿分開呈「八」字形，赤足立於圓形台座上，其下為四足方座。身後有不規則的頭光及身光，其外用平行密集的陰線刻火焰紋。

舉於身鑄蓮瓣狀光背，光背後刻銘文……：「正始二年十一月廿日，樂陵縣朱德元為父造像……供養觀世音。」

圖 18-1　□世基造像局部銘文　北魏正始二年
龍華寺遺址

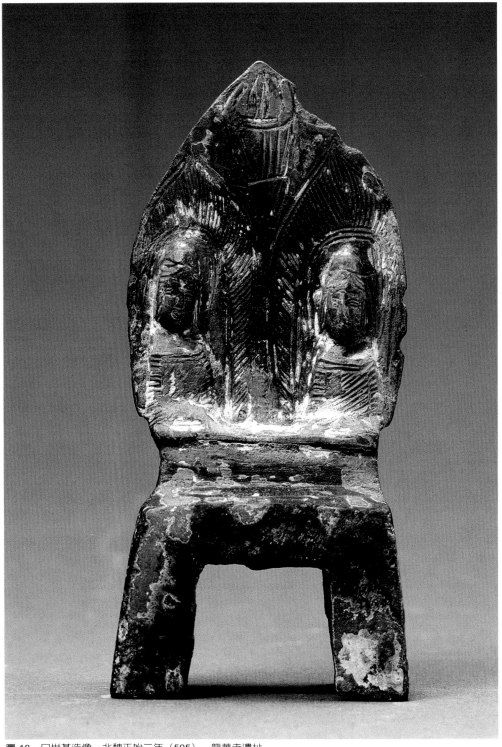

圖 18　口世基造像　北魏正始二年（505）　龍華寺遺址

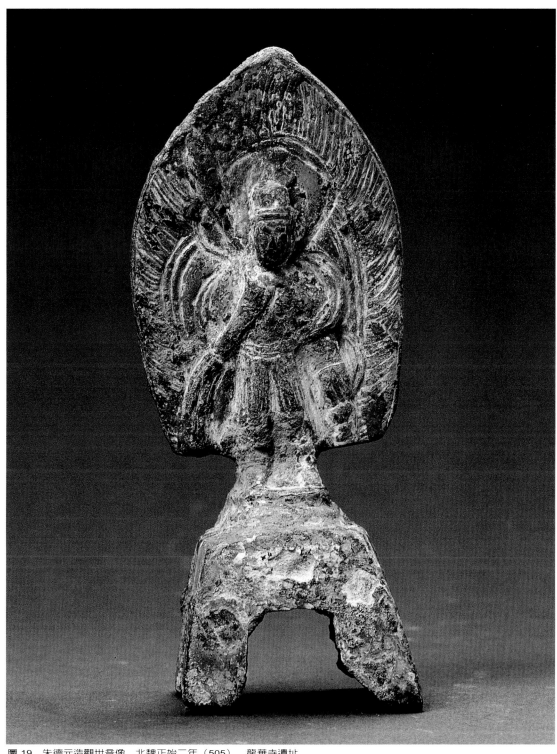

圖 19　朱德元造觀世音像　北魏正始二年（505）　龍華寺遺址

(10) 張鐵武造多寶像　北魏正始四年（五○七年）（圖二十）

釋迦多寶並坐像。通高十三‧五、寬六‧一公分。

右邊坐佛高四‧一公分，低肉髻、面長圓。著袒右式袈裟，衣紋平行密集。雙手置於腹前，結跏趺坐於束腰須彌座上。身後有同心圓頭光和橢圓形身光。左邊坐佛與之相同。兩像共坐的束腰須彌座下有四足方座。

兩像後共鑄蓮瓣狀光背，其上飾左右對稱的火焰紋，光背頂部浮雕一化佛，樣式同下面兩佛。光背後有銘文：「正始四年十二月六日，陽信縣人張鐵武造多寶（寶）像一軀，為忘（亡）父母並居家眷屬□□」。

(11) 明敬武造觀世音像　北魏永平四年（五一一年）（圖二一）

單身觀世音立像。通高十七‧三、寬八公分。

像高六‧七公分，頭戴寶冠，寶繒呈魚鰭狀垂至肘部。面方圓，頸戴項飾，裸上身，披瓔珞與長巾。瓔珞自腰部交叉後垂於膝再繞至身後，呈X狀，交叉處飾一寶珠。長巾壓於瓔珞下，裹雙肩下垂至腹部交叉再上繞雙臂飄於身體兩側。下著長裙，裙擺呈銳角狀外侈，有一種飄逸的動感。軀體扁平，雙手作施無畏與願印，赤足立於覆蓮座上。身後有四道同心圓頭光及數重橢圓形身光，頭光內線刻蓮瓣紋。舉身鑄蓮瓣狀光背，上飾左右對稱的火焰紋。

覆蓮座下有四足方座。座上刻銘文：「永平四年正月六日，佛弟子明敬武願身無病患，又為所生父母兄□姊妹壽命延長，常無患痛，敬造觀世音像一軀。」

圖 20-1　張鐵武造多寶像背面　北魏正始四年　龍華寺遺址（左圖）
圖 20-2　張鐵武造多寶像背面銘文拓片　北魏正始四年　龍華寺遺址（右圖）

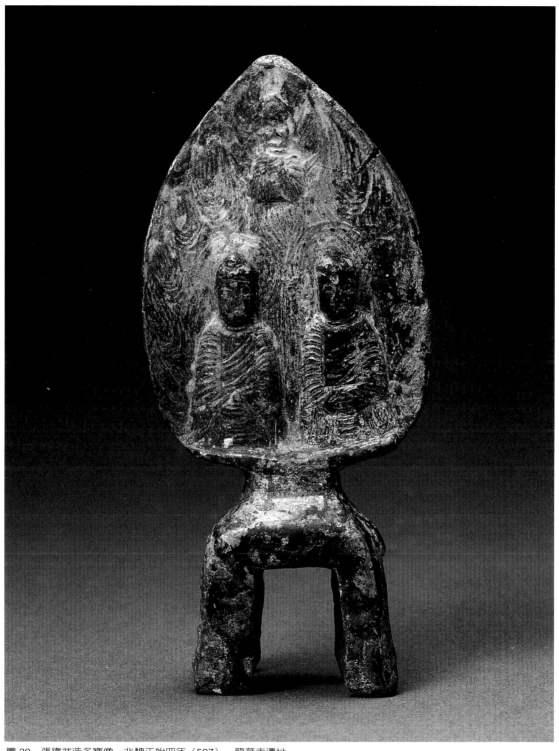

圖 20　張鐵武造多寶像　北魏正始四年（507）　龍華寺遺址

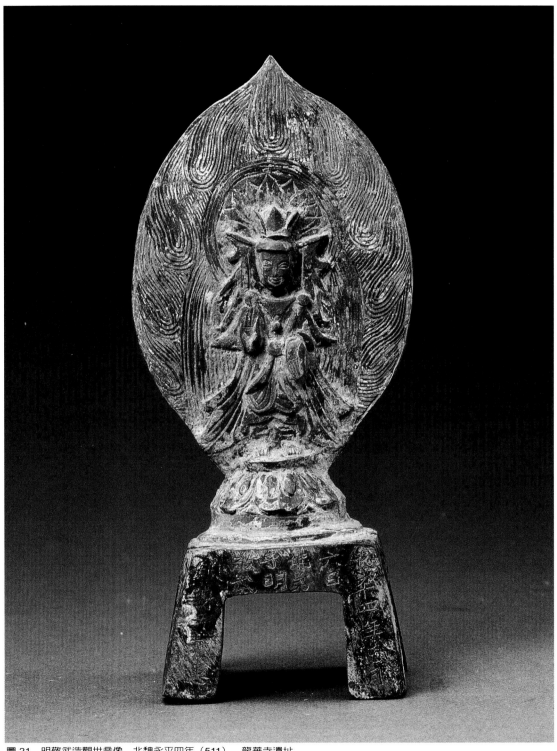

圖 21　明敬武造觀世音像　北魏永平四年（511）　龍華寺遺址

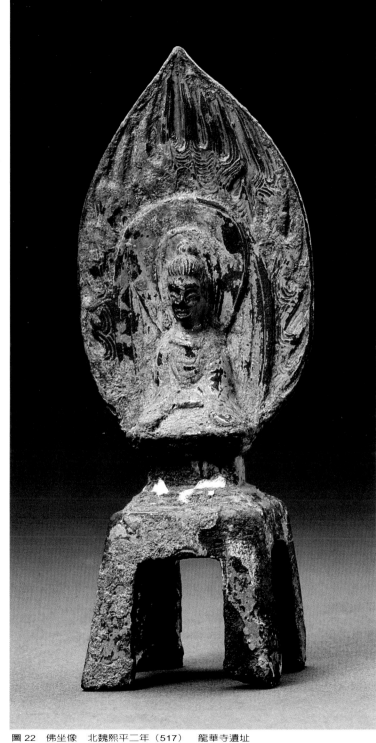

（12）佛坐像　北魏熙平二年（五一七年）（圖二二）

單身佛坐像。通高十三・八、寬五・五公分。像高四・二公分，高肉髻，面清臞。著圓領通肩大衣，衣紋自肩部呈U字形向下垂展，轉角圓潤。雙手置於腹前，結跏趺坐於束腰須彌座上。身後淺浮雕兩周下端內收的頭光及四周橢圓形身光，身光外淺浮雕左右對稱的火焰紋。舉身鑄蓮瓣狀光背。

圖 22-1　佛坐像局部銘文　北魏熙平二年　龍華寺遺址

圖 22　佛坐像　北魏熙平二年（517）　龍華寺遺址

束腰須彌座下為四足方座。座上刻銘文：「熙平二年一月三十日，□釗

（劉）領口造像一軀。」

（13）項寄造像　北魏正光四年（五二三年）（圖二三）

單身佛坐像。通高七、寬二‧六公分。

像高二‧六公分。高肉髻，面方圓。著圓領通肩大衣，衣褶刻劃較深。雙

手置於腹前，結跏趺坐於束腰須彌座上，下為四足方座。身後兩周橢圓形頭

光及一道近梯形身光。

身後鑄光背，其上用粗壯有力的平行線條刻左右對稱的火焰紋。光背後有

銘文：「正光四年廿六日，佛弟子項寄造像一軀。」

（14）觀音立像　北魏永安二年（五二九年）（圖二四）

單身觀音立像，通高十二‧三、殘寬三公分。

像高四‧七公分。戴寶冠，上身著偏衫，披長巾，長巾於腹部相交後上繞

雙臂垂於身體兩側。下著長裙。左手置腹提一物，右手上舉持蓮蕾。赤足立

於圓形台座上，身後有同心圓頭光及橢圓形身光，其外淺浮雕火焰紋。舉身

鑄蓮瓣狀光背，右側殘。

圓形台座下為四足方座，其上刻銘文：「永安二年二月六日安平縣……七

世造官（觀）音像一軀，居家大小願……。」

（15）佛立像　北魏永安二年（五二九年）（圖二五）

單身佛立像。通高八‧二、寬三‧六公分。

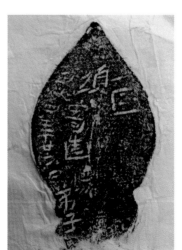

圖 23-1　項寄造像背面銘文　北魏正光四年　龍華寺遺址

圖 23-2　項寄造像背面銘文拓片　北魏正光四年　龍華寺遺址

40

像高三・九公分，高肉髻，面長圓。著袈裟，下擺外張，著內裙，裙褶較密。雙手作施無畏與願印，赤足立於圓形台座上，下為不規則束腰圓台座。舉身鑄蓮瓣狀光背，正面平素。光背後刻銘文：「永安二年清信士……趙……。」

圖23　項寄造像　北魏正光四年（523）　龍華寺遺址

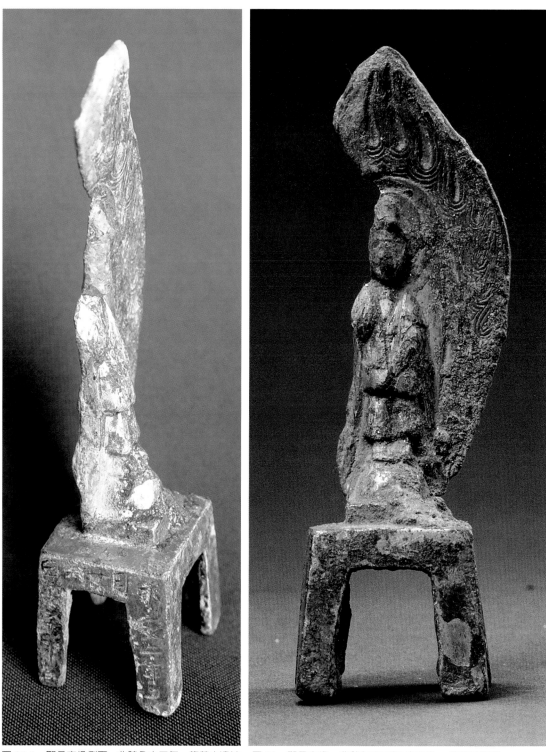

圖 24-1　觀音立像側面　北魏永安二年　龍華寺遺址　圖 24　觀音立像　北魏永安二年（529）　龍華寺遺址

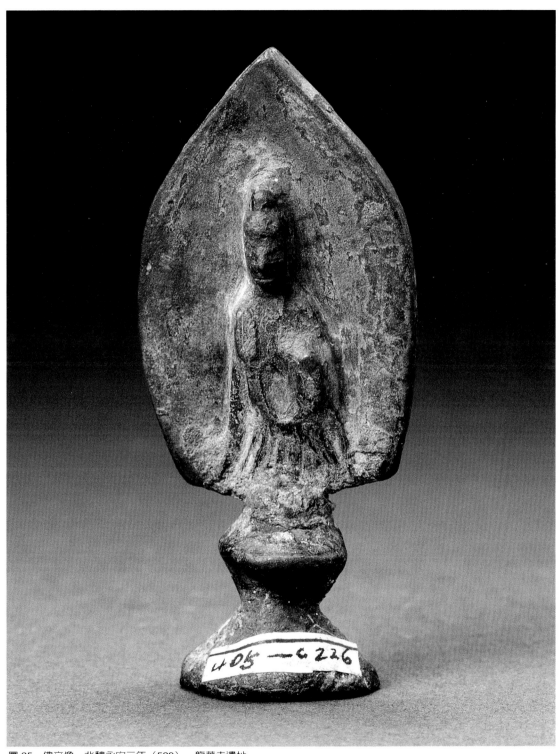

圖 25　佛立像　北魏永安二年（529）　龍華寺遺址

（16）紀和遵造像　北魏永安二年（五二九年）（圖二六）

單身佛立像。通高七・七、寬三・八公分。

像高三・九公分，高肉髻，面方圓，著袈裟，下擺寬大。雙手作施無畏與願印，赤足立於圓形台座上，其下為不規則束腰圓台座。

舉身鑄蓮瓣狀光背，正面平素。光背後刻銘文：「永安二年，清信士佛子紀和遵造像一軀。」

（17）紀智□造像　北魏永安二年（五二九年）（圖二七）

單身佛立像。通高八・一、寬三・六公分。

像高四・四公分，高肉髻，面長圓。著袈裟，衣褶較多，下擺寬大。雙手作施無畏與願印，赤足立於圓形束腰座上。

舉身鑄蓮瓣狀光背，正面平素。光背後刻銘文：「永安二年……弟子紀智□造像一軀。」

（18）孔雀造彌勒像　北魏普泰二年（五三二年）（圖二八）

一彌勒二菩薩像。通高二三・五、寬九・五公分。

主尊高八・三公分，高肉髻，面清臞。內著僧祇支，外著雙領下垂式袈裟，衣紋簡練。雙手作施無畏與願印，赤足立於覆蓮座上，下為四足方座。

身後有兩道同心圓頭光和兩道下端內收的橢圓形身光，頭光內淺浮雕蓮瓣紋。

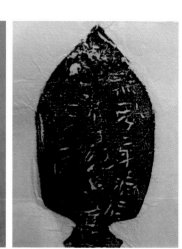

圖 26-1　紀和遵造像背面銘文　北魏永安二年　龍華寺遺址（左圖）
圖 26-2　紀和遵造像背面銘文拓片　北魏永安二年　龍華寺遺址（右圖）

圖26　紀和遵造像　北魏永安二年（529）　龍華寺遺址

左脅侍菩薩高六・四公分，束髮，面清臞。裸上身，披長巾，長巾自雙肩平行下垂至膝再上繞雙臂垂於身體兩側。下著長裙，雙手合十。右脅侍菩薩與之相同。二菩薩分別赤足立於從主尊所立覆蓮座兩側生出的蓮台上。

三像後共鑄蓮瓣狀大光背，沿光背邊緣陰刻一線，內飾火焰紋。光背後刻銘文：「普泰二年四月八日，佛弟子孔雀為亡妻馬□□造彌勒像一軀供養，願之後□耶。」

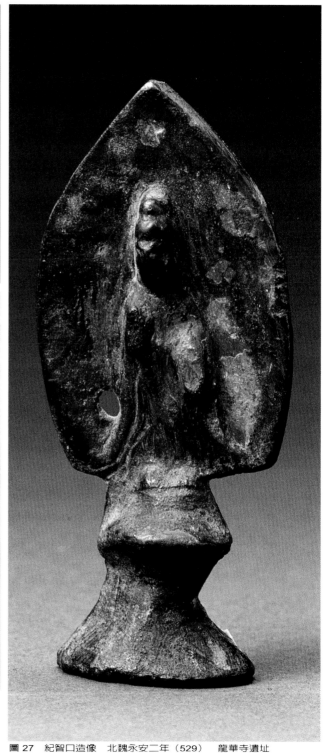

圖 27-1　紀智□造像背面　北魏永安二年　龍
　　　　華寺遺址（上圖）

圖 27-2　紀智□造像背面拓片　北魏永安二年
　　　　龍華寺遺址（上圖）

圖 27　紀智□造像　北魏永安二年（529）　龍華寺遺址

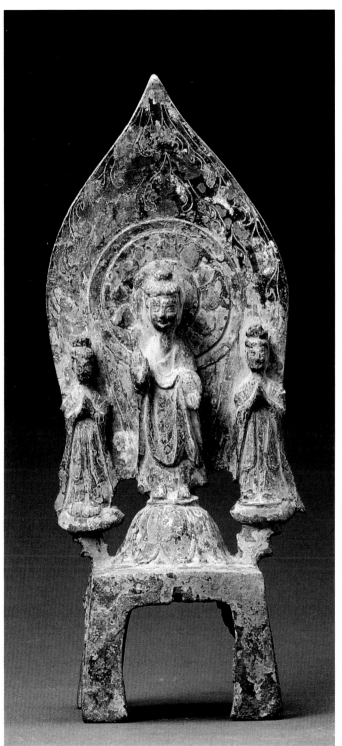

圖 28　孔雀造彌勒像　北魏普泰二年（532）　龍華寺遺址

圖 28-1　孔雀造彌勒像背面　北魏普泰二年
　　　　龍華寺遺址（上圖）
圖 28-2　孔雀造彌勒像背面銘文拓片　北魏
　　　　普泰二年　龍華寺遺址（下圖）

（19）馮貳郎造觀世音像　北魏太昌元年（五三二年）（圖二九）

一觀音二脅侍像，一脅侍遺失。通高二四、寬九公分。

主尊觀世音高八·五公分，高肉髻，面清癯。內著僧祇支，外著雙領下垂式袈裟，衣紋平行下垂，呈U字狀。雙手作施無畏與願印，赤足立於覆蓮台座上。身後有四道同心圓頭光和兩道橢圓形身光，身後鑄蓮瓣狀大光背，光背上飾左右對稱的火焰紋。光背下部兩側各有一方形卯孔，分別套接左、右脅侍。

右脅侍高六·八公分，束髮、面方圓，裸上身，披長巾，長巾裹雙肩下垂至膝相交後再上繞雙臂垂於身體兩側。下著長裙，下擺外侈。右手上舉至胸，掌心向內，左手下垂提桃形物，赤足立於蓮台上。左脅侍缺。

光背後陰刻銘文：「大魏太昌元年十一月十四日，清信士陽信縣人馮貳郎為父母造觀世音像一軀，並及居家眷屬現世安穩，無諸患苦，常與佛會，願同斯福。」主尊所立圓台下為圓形覆蓮座，再下為四足方座，座上刻人名：

「像主馮丑環、妻範買、男繼伯、妻程口、男舍那。」

（20）張文造像 （圖三十）

單身佛坐像。通高八·八、寬四·七公分。

像高六·三公分。磨光高肉髻大且突出，目長、鼻頭肥大，寬肩。著圓領通肩大衣，衣紋稀疏凸起，呈U字狀自胸前平行下垂，斷面呈階梯狀。雙手撫於腹部，掌心向內做禪定印，結跏趺坐於方形台座上，座正面兩側各浮雕一獅子，座後陰線刻銘文：「張文造像……。」整個造像中空。

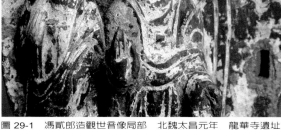

圖 29-1　馮貳郎造觀世音像局部　北魏太昌元年　龍華寺遺址

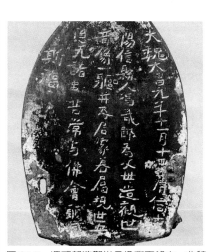

圖 29-2　馮貳郎造觀世音像背面銘文　北魏太昌元年（532）　龍華寺遺址

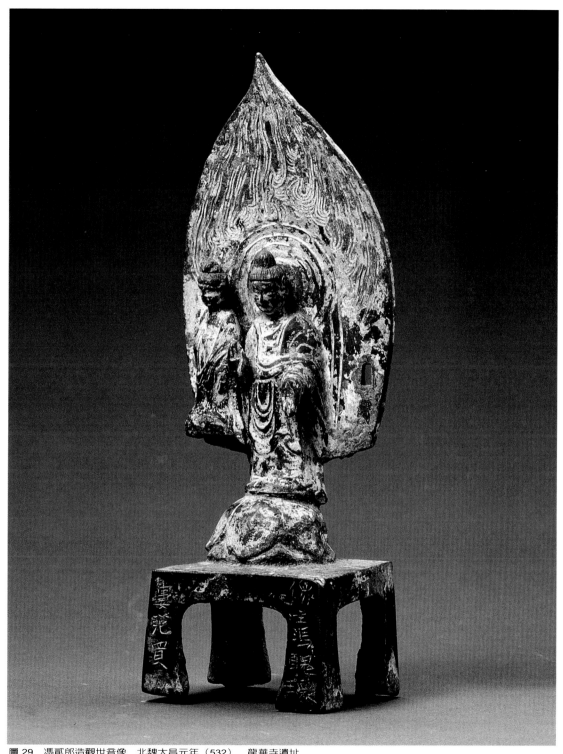

圖29　馮貳郎造觀世音像　北魏太昌元年（532）　龍華寺遺址

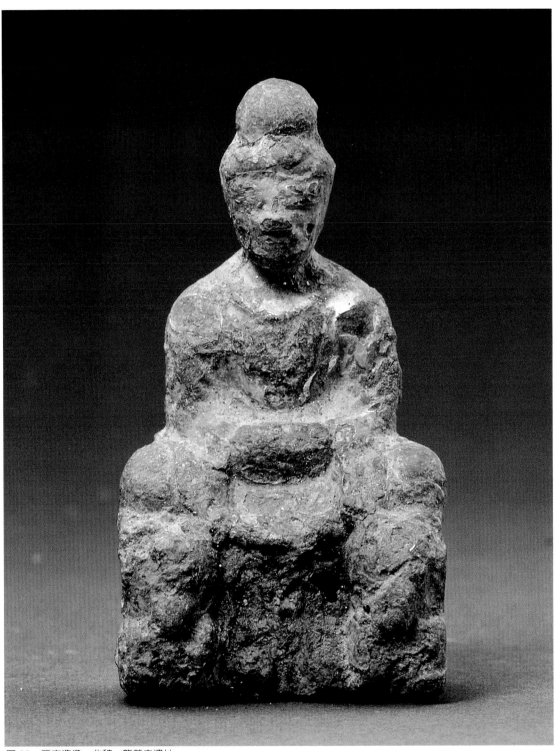

圖 30　張文造像　北魏　龍華寺遺址

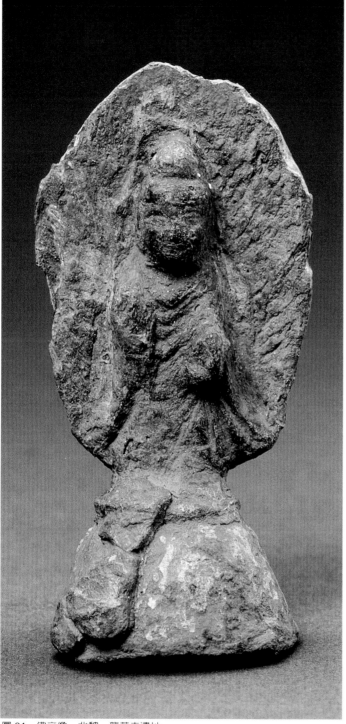

圖31　佛立像　北魏　龍華寺遺址

（21）佛立像（圖三一）

單身佛立像。銹蝕嚴重。殘高七・六、寬三・八分。像高三・八公分。高肉髻，面方圓。著圓領通肩大衣。雙手作施無畏與願印，赤足立於圓形台座上。身後刻橢圓形頭光及身光，其外刻密集的火焰紋。

舉身鑄蓮瓣狀大光背，頂部殘，微前傾。

（22）

單身佛坐像 （圖三二）

單身佛坐像。通高十八、寬七・五公分。

像高八公分。束髮型高肉髻，髮絲細緻可數。面長圓，大耳，神態端莊。雙手撫於腹部，掌心向內，做禪定印，結跏趺坐於束腰須彌座上。其下四足方座寬大，正面壺門楣部陰線刻水波紋。像頭後有榫，原應套頭光或背光。

（23）

佛坐像 （圖三三）

單身佛坐像。缺底座。殘高十・二、寬六・一公分。高肉髻，臉型長圓。著圓領通肩袈裟，衣紋自肩部呈U字狀平行下垂，衣紋較密。雙手置腹前，結跏趺坐於束腰須彌座上，束腰座已殘，缺底座。身後有三道同心圓頭光及兩周橢圓形身光，身光外遍刻火焰紋。舉身鑄蓮瓣狀光背，光背後陰刻一坐佛。

（24）

釋迦多寶並坐像 （圖三四）

釋迦多寶並坐像。通高十三・二、寬五・八公分。高肉髻，面橢圓。著圓領通肩袈裟，衣紋密集。雙手置於腹前，結跏趺坐於束腰須彌座上。下為四足方座。身後有圓形頭光及橢圓形身光，其外飾平行密集的火焰紋，左邊坐佛與之相同。兩像後共鑄

右邊坐佛高四・九公分。高肉髻，面橢圓。著圓領通肩大衣，衣紋極為緊密細致，呈U字狀自胸前平行下垂，結跏趺坐於束腰須彌座上。正面壺門楣部陰線刻水波紋。整個造像內部中空。

蓮瓣狀光背，尖部略前傾，頂部一化佛，坐姿、樣式同下邊兩佛。

圖 32-1　佛坐像局部　北魏　龍華寺遺址

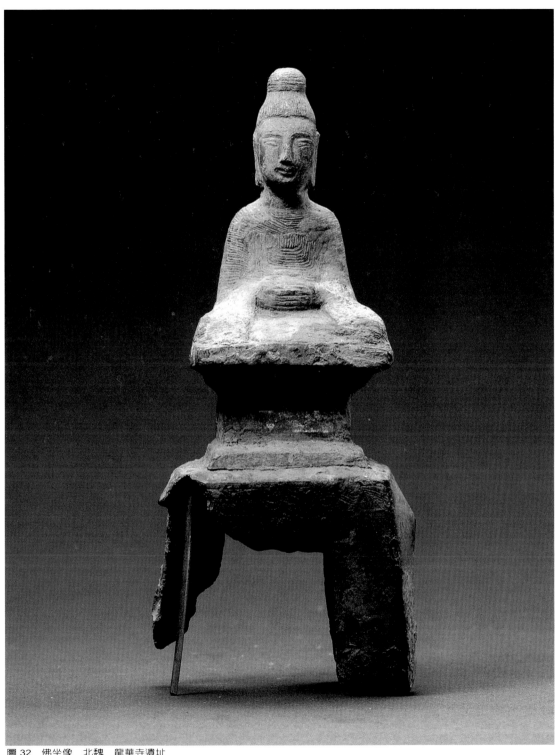

圖 32　佛坐像　北魏　龍華寺遺址

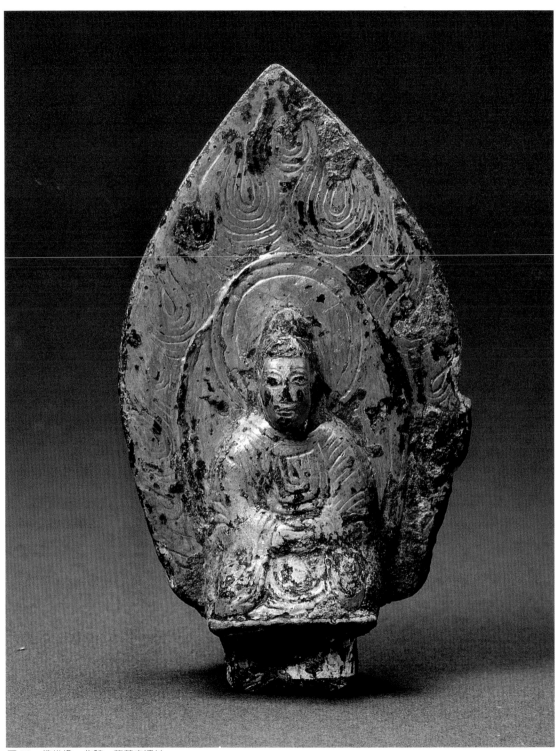

圖33　佛坐像　北魏　龍華寺遺址

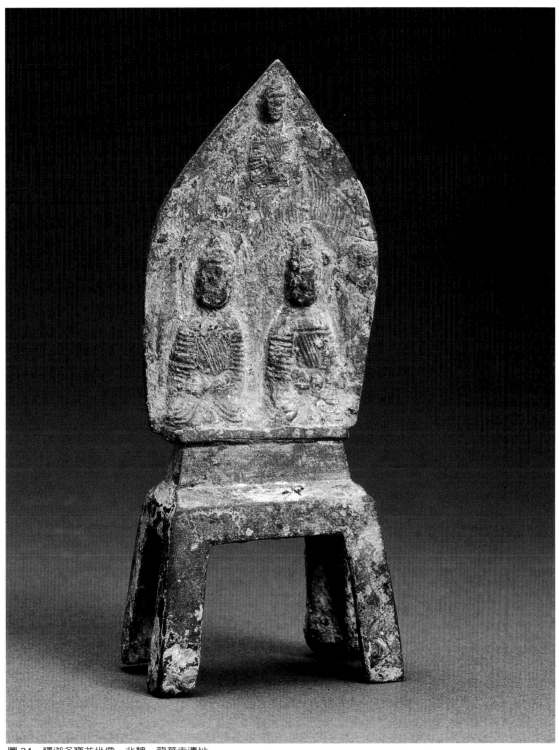

圖 34　釋迦多寶並坐像　北魏　龍華寺遺址

（25）**釋迦多寶並坐像**（圖三五）

釋迦多寶並坐像。通高十二・五、寬五・八公分。

右邊坐佛高七・七公分。高肉髻，臉長圓。身著圓領通肩袈裟，衣紋平行密集。雙手置於腹前，結跏趺坐於束腰須彌座上。下為四足方座。身後有兩周橢圓形頭光及身光，其外刻密集的火焰紋。左邊坐佛與之相同。兩佛後共鑄蓮瓣狀大光背，尖部前傾。光背頂部似飾一闊葉狀植物。

（26）**釋迦多寶並坐像**（圖三六）

釋迦多寶並坐像。通高十三・七、寬六・八公分。

兩佛高四・五公分，樣式同上圖。光背後刻一坐佛。

四足方座上有銘文，惜辨認不清。

（27）**釋迦多寶並坐像**（圖三七）

釋迦多寶並坐像。殘。殘高八、殘寬四・八公分。

左邊坐佛高三・六公分。銹蝕嚴重，低肉髻，著通肩袈裟。結跏趺坐於束腰須彌座上。下為四足方座。右邊坐佛頭部及身體左側均殘。兩像後共鑄蓮瓣狀光背，上半部殘。

（28）**釋迦多寶並坐像**（圖三八）

釋迦多寶並坐像。通高十二・二、寬六・二公分。

右邊坐佛高四公分。高髻，臉瘦長。面部不清。服飾、坐姿同圖三五。身

圖 35-1　釋迦多寶並坐像背面　北魏　龍華寺遺址

後有圓形頭光和身光，身光外陰刻火焰紋。左邊坐佛與之相同。兩像共坐於束腰須彌座上，其後共鑄蓮瓣狀光背。束腰須彌座下為四足方座。其上刻銘文、惜辯認不清。座正面上部刻方格紋。

圖 35　釋迦多寶並坐像　北魏　龍華寺遺址

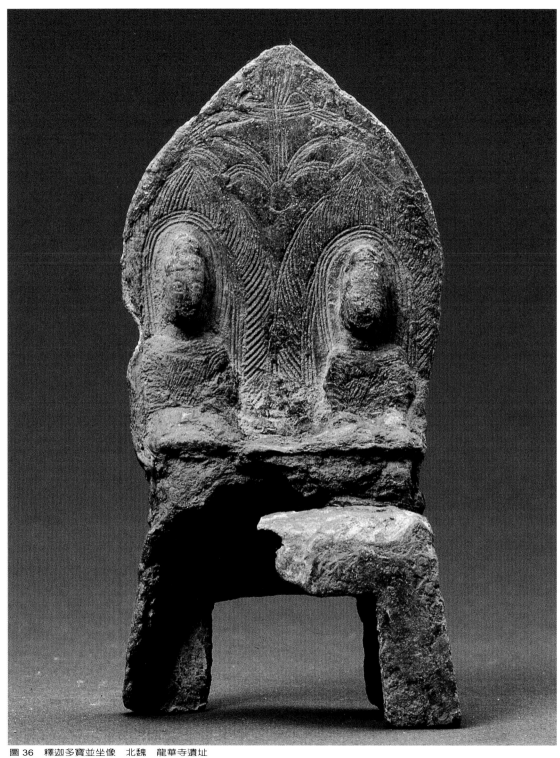

圖36　釋迦多寶並坐像　北魏　龍華寺遺址

圖 37　釋迦多寶並坐像　北魏　龍華寺遺址

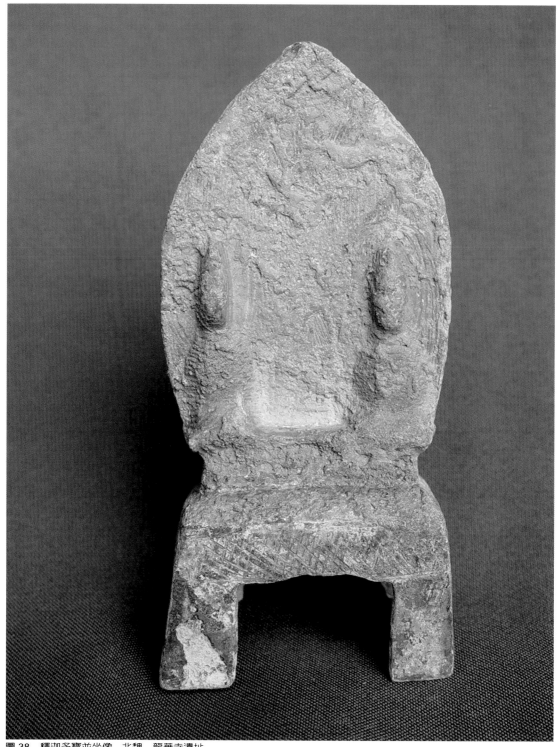

圖 38　釋迦多寶並坐像　北魏　龍華寺遺址

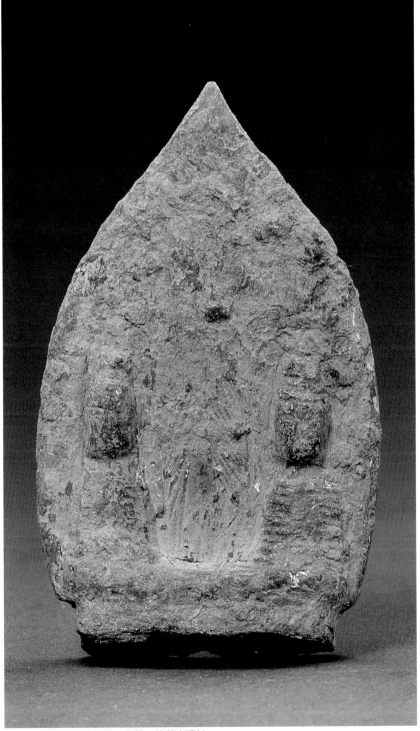

釋迦多寶並坐像。底座殘。殘高九・三、寬五・六公分。

右邊坐佛高三・八公分。高肉髻，臉長圓，著圓領通肩大衣。雙手置於腹

圖39　釋迦多寶並坐像　北魏　龍華寺遺址

前，結跏趺坐於束腰須彌座上。身後有頭光、身光，其外飾火焰紋。左邊坐佛與之相同。兩像後共鑄蓮瓣狀光背，銹蝕嚴重。光後背陰刻一坐佛，模糊不清。下邊底座殘。

（30）釋迦多寶並坐像 （圖四十）

釋迦多寶並坐像。背屏、底座殘。通高十三・五、寬六・二公分。右邊坐佛高四公分。高肉髻，臉方圓。著圓領通肩大衣，衣紋平行細密，雙手置於腹前，結跏趺坐於束腰須彌座上。身後四重桃形頭光及三重橢圓形身光。左邊坐佛與之相同。兩像後共鑄蓮瓣狀大光背，左側殘，其上刻密集的火焰紋，頂部淺浮雕一化佛，形制與坐姿同下邊兩佛。束腰須彌座下為四足方座，其上刻銘文，惜辨認不清。

（31）釋迦多寶並坐像 （圖四一）

釋迦多寶並坐像。底座殘。殘高十一・二、寬五・六公分。右邊坐佛高四・一公分。其樣式、坐姿同圖四十。須彌座下為四足方座，正面右足殘。刻有銘文、漫漶不清。

（32）菩薩立像 （圖四二）

單身菩薩立像。殘高九・四、寬四・五公分。面部、服飾皆不清。左手下垂提一物，右手上舉持一長頸蓮蕾，立於覆蓮座上，其下四足方座殘。

圖 40-1　釋迦多寶並坐像局部　北魏　龍華寺遺址

藝術家雜誌社　收

100　台北市重慶南路一段147號6樓

6F, No.147, Sec.1, Chung-Ching S. Rd., Taipei, Taiwan, R.O.C.

姓　　名：　　　　　　　　　　　性別：男☐ 女☐ 年齡：

現在地址：

永久地址：

電　　話：日／　　　　　　　　手機／

E-Mail：

在　　學：☐學歷：　　　　　　　　職業：

您是藝術家雜誌：☐今訂戶　☐曾經訂戶　☐零購者　☐非讀者

客戶服務專線：**(02)23886715**　E-Mail：**art.books@msa.hinet.net**

1.您買的書名是:

2.您從何處得知本書:

　□藝術家雜誌　□報章媒體　□廣告書訊　□逛書店　□親友介紹

　□網站介紹　□讀書會　□其他

3.購買理由:

　□作者知名度　□書名吸引　□實用需要　□親朋推薦　□封面吸引

　□其他

4.購買地點:　　　　　　　　　　市(縣)　　　　　　　　　書店

　□劃撥　　　　□書展　　　　□網站線上

5.對本書意見:(請填代號1.滿意 2.尚可 3.再改進,請提供建議)

　□內容　　　□封面　　　□編排　　　□價格　　　□紙張

　□其他建議

6.您希望本社未來出版?(可複選)

　□世界名畫家　□中國名畫家　□著名畫派畫論　□藝術欣賞

　□美術行政　□建築藝術　□公共藝術　□美術設計

　□繪畫技法　□宗教美術　□陶瓷藝術　□文物收藏

　□兒童美育　□民間藝術　□文化資產　□藝術評論

　□文化旅遊

您推薦　　　　　　　作者 或　　　　　　　類書籍

7.您對本社叢書　□經常買　□初次買　□偶而買

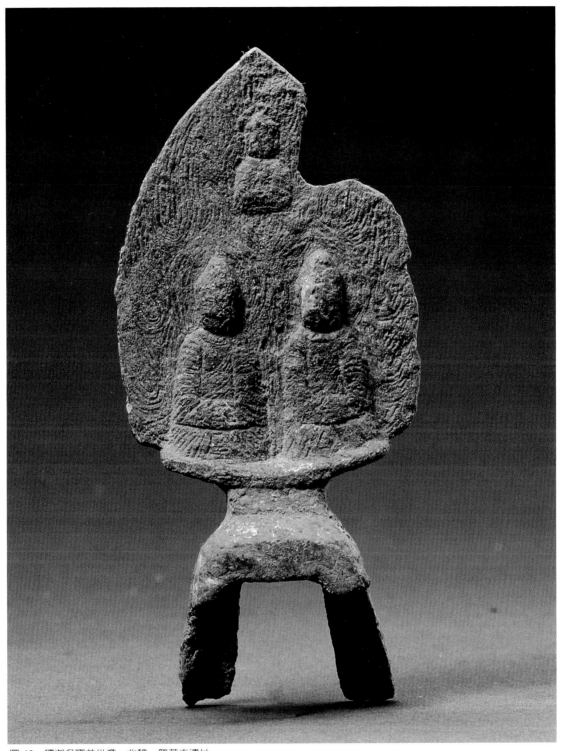

圖 40　釋迦多寶並坐像　北魏　龍華寺遺址

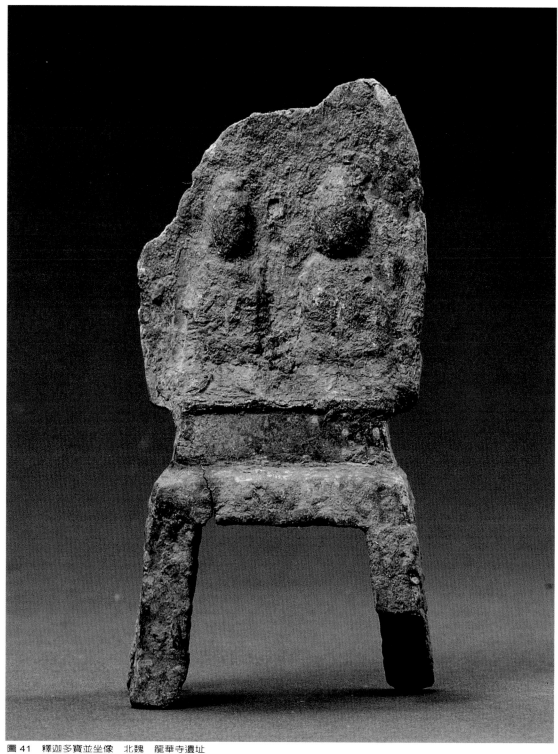

圖 41　釋迦多寶並坐像　北魏　龍華寺遺址

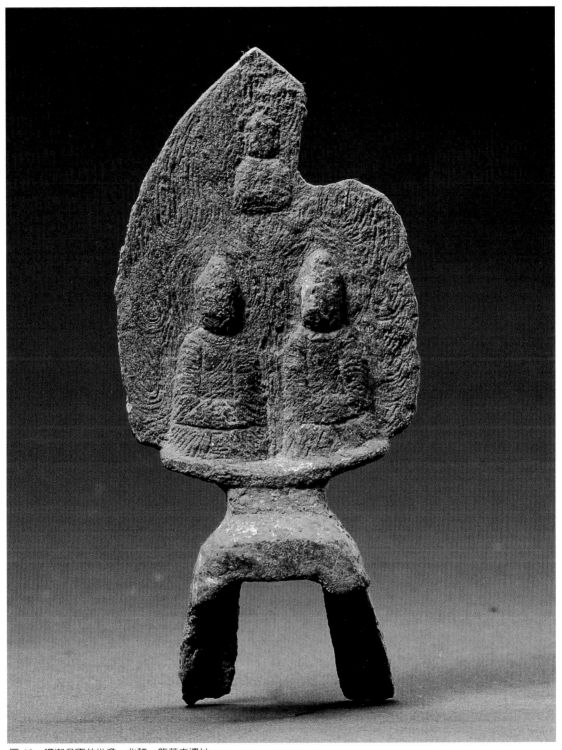

圖 40　釋迦多寶並坐像　北魏　龍華寺遺址

圖 41　釋迦多寶並坐像　北魏　龍華寺遺址

圖 42　菩薩立像　北魏　龍華寺遺址

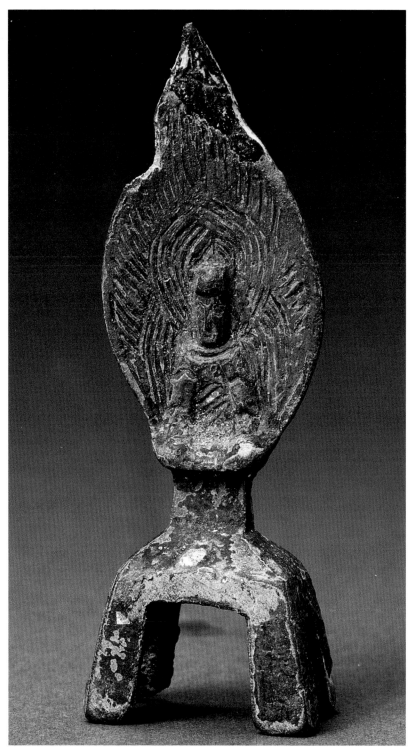

◆ 東魏

（33）

薛明陵造像　東魏興和二年（五四○年）（圖四三）

單身佛坐像。通高七・三、寬二・七公分。

圖43　薛明陵造像　東魏興和二年（540）　龍華寺遺址（左頁圖）

像一‧八公分，高肉髻，臉細長。著圓領通肩袈裟，紋飾簡潔，雙手置於膝上，結跏趺坐於束腰須彌座上。下為四足方座。身後有八重蓮瓣形頭光，五重橢圓身光，周邊飾平行的火焰紋。

身後鑄蓮瓣狀光背，光背後刻銘文：「興和二年三月廿日薛明陵造，為一切眾生。」

(34) 項智坦造像　東魏興和四年（五四二年）（圖四四）

單身佛坐像。通高十二‧七、寬五公分。

像高四公分。高肉髻，面方圓。著圓領通肩大衣，衣紋平行細密。雙手置於腹前，結跏趺坐於束腰須彌座上。身後有七道同心圓頭光、六道橢圓形身光，其外飾左右對稱的火焰紋。自膝部以上鑄蓮瓣狀光背。

須彌座下為四足方座。座上刻銘文：「興和四年五月廿日，項智坦敬造像一軀為……父母……西方樂土。」

(35) 程次男造觀音像　東魏武定三年（五四五年）（圖四五）

單身觀音立像。通高十三‧五、寬五‧三公分。

像高六‧五公分，頭戴蓮花寶冠，額前蓄瀏海，面方圓。著偏衫，戴項圈，披長巾，長巾裹雙肩平行垂至膝下再上繞雙臂垂於身體兩側。著長裙。右手置腰部略上，掌心向內，右手下垂，腕飾釧，赤足立於覆蓮座上，下為四足方座。身後有同心圓頭光和橢圓形身光，之外飾火焰紋。

舉身鑄蓮瓣狀大光背，光背後刻銘文：「大魏武定三年歲次乙丑五月巳卯

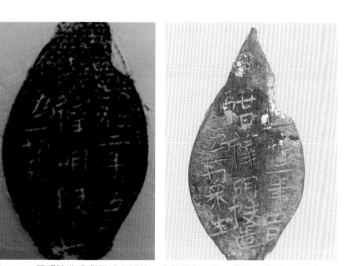

圖 43-1　薛明陵造像背面銘文拓片　東魏興和二年　龍華寺遺址（左圖）
圖 43-2　薛明陵造像背面　東魏興和二年　龍華寺遺址（右圖）

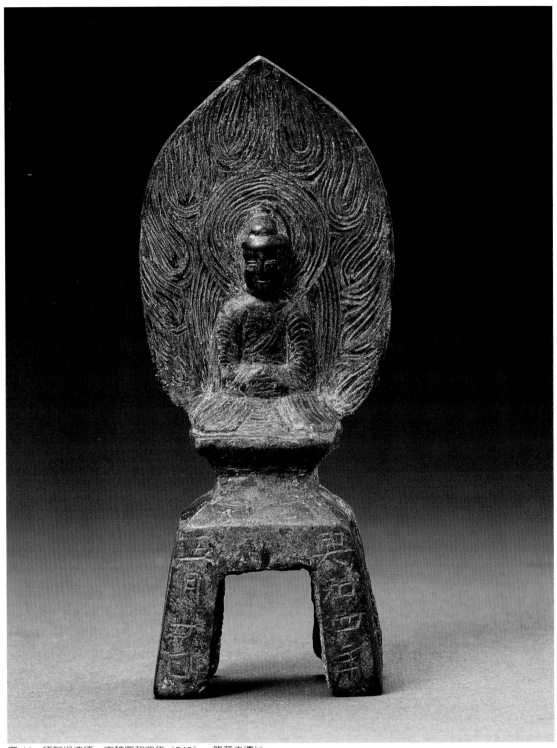

圖 44　項智坦造項　東魏興和四年（542）　龍華寺遺址

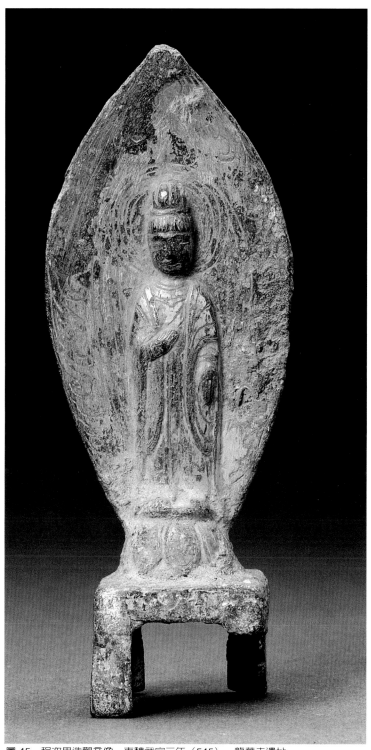

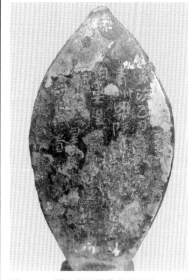

圖 45　程次男造觀音像　東魏武定三年（545）　龍華寺遺址

圖 45-1　程次男造觀音像背面銘文　東魏武定三年（545）　龍華寺遺址

朔廿日庚子，青州樂陵郡樂陵縣人馬祠伯妻程次男敬造觀音像一軀，上為皇帝陛下，右惠師僧父母及居眷□法界右□普同□願。」

（36）佛立像　東魏武定八年（五五○年）（圖四六）

單身佛立像。通高十二‧九、寬四‧五公分。

像高三‧二公分。面相等漫漶不清，立於圓形台座上。舉身鑄蓮瓣狀光背。圓形台座下為四足方座，其上刻銘文：「武定八年四月一日……。」

（37）昧妙造像（圖四七）

一佛二菩薩立像。兩邊菩薩缺。通高二一‧五、寬十‧五公分。主尊高十‧七公分。高肉髻，面方圓。內著僧祇支，外穿褒衣博帶式袈裟，胸部以下衣紋呈U字狀平行下垂。下擺外張呈魚鰭狀。雙手作施無畏與願印，赤足立於帶榫蓮台上。主佛背部帶榫，套接一帶蓮瓣狀大光背，光背中部兩周同心圓頭光，內浮雕忍冬紋，與主尊頭部相接。其下為兩周橢圓形身光，內淺浮雕蓮花。身光下部兩側有焊接痕跡，應焊接兩脅侍菩薩，現二菩薩皆缺。

光背上半部雕刻火焰紋，中有化佛三尊，均結跏趺坐。光背後刻銘文：「比丘尼昧妙自願身□孫□保佛……。」最下邊為一帶卯孔的覆蓮座，帶榫蓮台即插入其中。

覆蓮座正中下部浮雕博山爐，兩側對稱浮雕獅子。該造像為分離合體，主佛、光背、覆蓮座均為單獨的個體，然後插作一個整體。

圖 46-1　佛立像局部銘文　東魏武定八年
龍華寺遺址

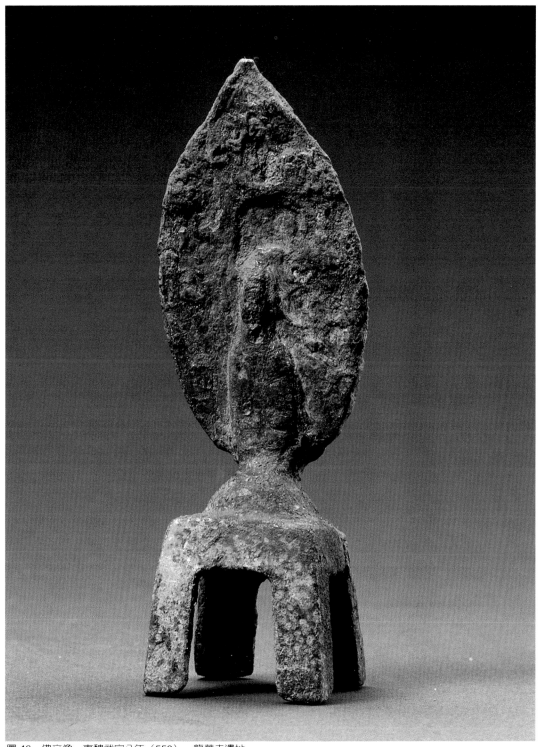

圖 46　佛立像　東魏武定八年（550）　龍華寺遺址

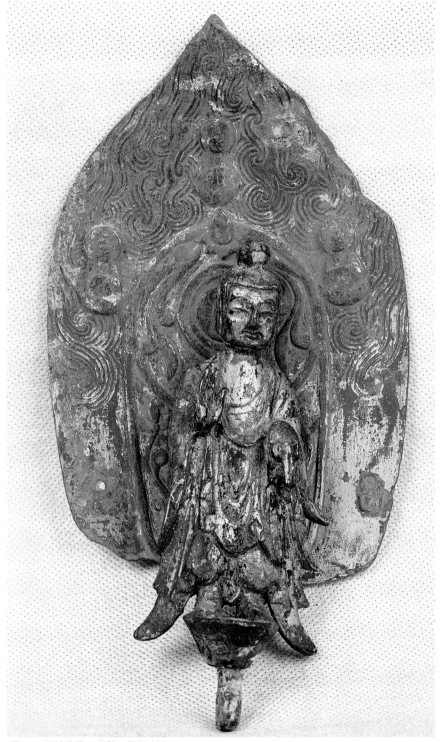

（38）
張茄喜造像（圖四八）

單身思惟菩薩像。通高十三‧五、寬六公分。像高六‧五公分。頭戴寶冠，面清臞，內著僧祇支，外著雙領下垂式袈

圖47　昧妙造像　東魏　龍華寺遺址

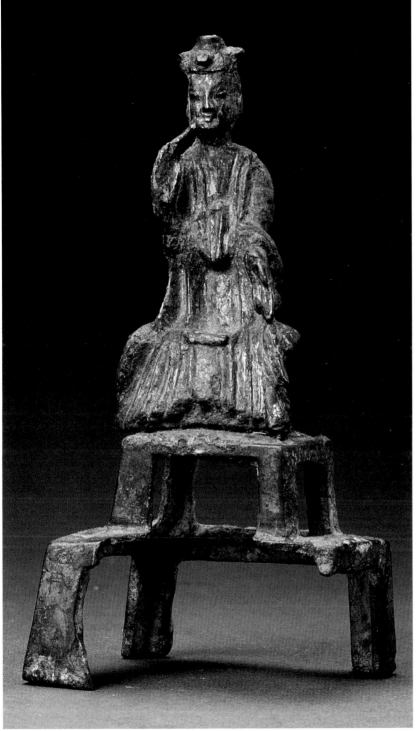

袈，下擺寬大，衣褶稠密。右手托腮，左手施與願印，坐於須彌座上。袈裟下擺遮住雙腿。

須彌座下為雙層四足方座。最下層四足方座正面左足缺，其上刻銘文：

「……四月八日佛弟子張茄喜為亡父母、亡兄造像一軀……妻李……。」

圖48　張茄喜造像　東魏　龍華寺遺址

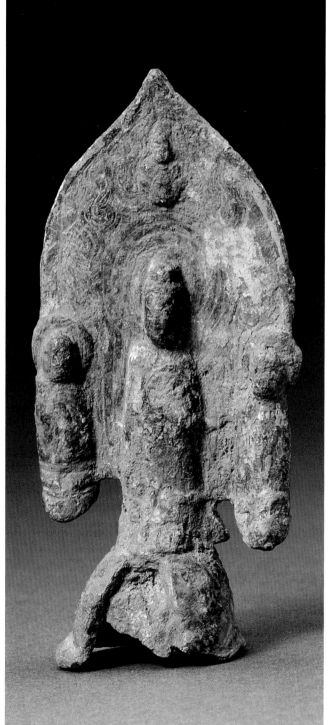

圖49　一佛二菩薩立像　東魏　龍華寺遺址

（39）一佛二脅侍立像（圖四九）

一佛二脅侍立像。底座殘。通高九‧六、寬四‧七公分。

主尊高五公分，高肉髻，面橢圓，五官不清。內著僧祇支，外著通肩袈裟。雙手作施無畏與願印，赤足立於覆蓮座上。身後有四道同心圓頭光及三道橢圓形身光。左、右脅侍光頭，面部、服飾不清。雙手合十於胸前，赤足立於覆蓮座上。頭後有圓形頭光。

像後鑄蓮瓣狀大光背，尖部浮雕一化佛，結跏趺座。餘部飾火焰紋。

（40）

菩薩立像 （圖五十）

單身菩薩立像。通高十六‧八、寬五‧七公分。像高七公分。頭戴蓮瓣狀寶冠，寶繒垂肩。裸上身，披長巾，長巾繞臂下垂，左手置腹部提一物，右手上舉持長頸蓮蕾，立於圓形台座上，其下為四足方座。舉身鑄蓮瓣狀光背。

圖 50　菩薩立像　東魏　龍華寺遺址

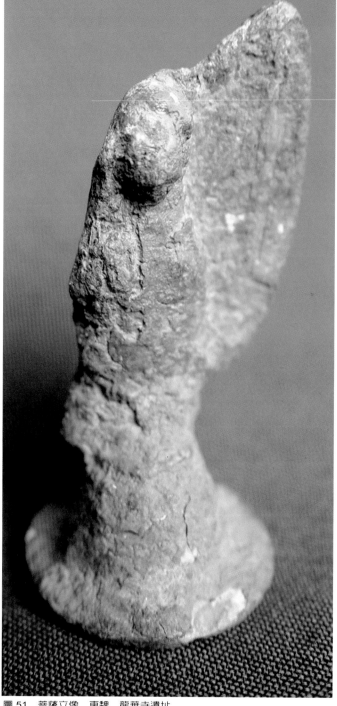

圖 51　菩薩立像　東魏　龍華寺遺址

（41）菩薩立像（圖五一）

單身菩薩立像。銹蝕嚴重。殘。通高五‧八、殘寬二‧五公分。像高三‧八公分。頭戴高寶冠。面清癯，五官與服飾均不清。頭後有橢圓形頭光，舉身鑄舟狀光背，其左側殘缺。光背上刻火焰紋。

（42）菩薩立像（圖五二）

單身菩薩立像。缺頭光與底座。通高十二·八、寬三·八公分。像高十公分。束髮，面方圓。著對襟式上衣，披長巾，長巾裹雙肩下垂於膝部相交再上繞雙臂垂至身體兩側。下著長裙，腰間束帶。右手上舉，掌心向外，左手下垂提長巾。胸平腹鼓，足穿雲頭鞋，立於帶榫覆蓮座上。下邊底座缺。像頭後有榫，應有頭光，現頭光缺。背部長巾繞背。

圖52　菩薩立像　東魏　龍華寺遺址

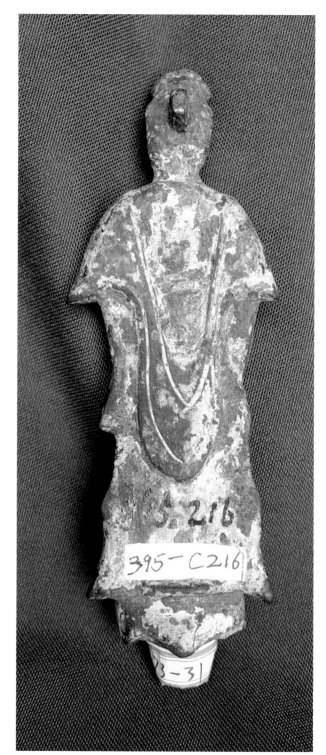

圖 52-1　菩薩立像背面　東魏　龍華寺遺址

（43）菩薩立像（圖五三）

單身菩薩立像。銹蝕嚴重。通高十二・九、寬三公分。像高八公分。頭戴寶冠。

臉方圓，五官不清。肩部有圓餅狀飾物。可見長巾飄於身體兩側，帶端呈魚鰭狀。左手置腹，似握一瓶，右手置腰持一物，胸平腹鼓，赤足立於覆蓮台上。

頭後有桃形頭光，左側殘。

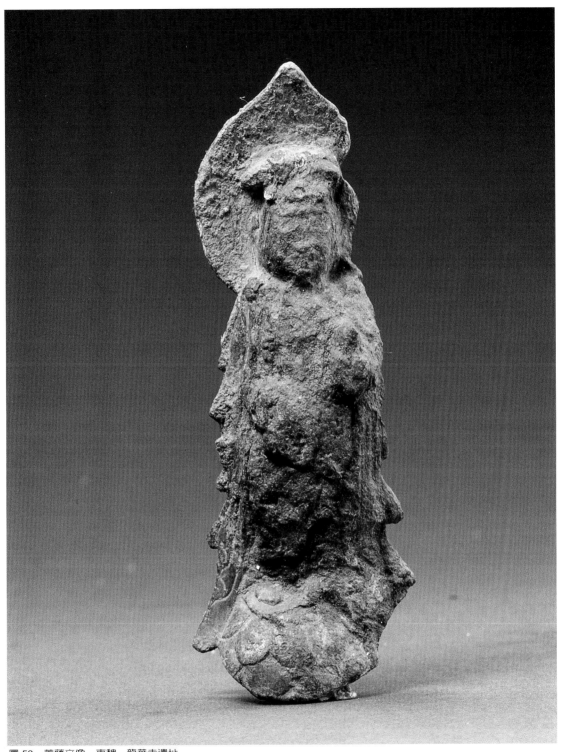

圖 53　菩薩立像　東魏　龍華寺遺址

（44）菩薩立像（圖五四）

單身菩薩立像。通高七・四、寬二・一公分。

像高六・五公分。束髮成雞冠狀，中間飾一寶珠。面方圓，粗眉大眼，嘴角微翹。裸上身，披長巾，長巾呈X狀於腹前相交後上繞雙臂垂於身體兩側。肩部有圓餅狀飾物。下著長裙。左、右手上舉至胸各持一物。腹鼓，赤足立於覆蓮座上。

像後呈凹槽狀。該像或為主佛旁的脅侍菩薩。

（45）菩薩立像（圖五五）

單身菩薩立像。通高六・三、寬二・一公分。

像高五・四公分。頭戴寶冠，寶繒垂肩。面方圓，嘴角上翹。頭戴尖頂項圈。著天衣，披長巾，長巾呈X狀於腹前相交後上繞雙臂垂至身體兩側。下著長裙，腰束帶，帶端呈銳角狀，垂於兩足間。左、右手上舉至胸各持一物。胸平、腹鼓，赤足立於覆蓮座上。

該背部呈凹槽狀。該像或為主佛旁的一脅侍菩薩。

（46）菩薩立像（圖五六）

單身菩薩立像。殘，殘高七・三、殘寬三・九公分。

像殘高四・五公分。頭戴寶冠，面部服飾皆不清，頭後有橢圓形頭光，舉身鑄蓮瓣狀光背，殘，上刻火焰紋。缺底座。

圖 54-1　菩薩立像局部　東魏　龍華寺遺址

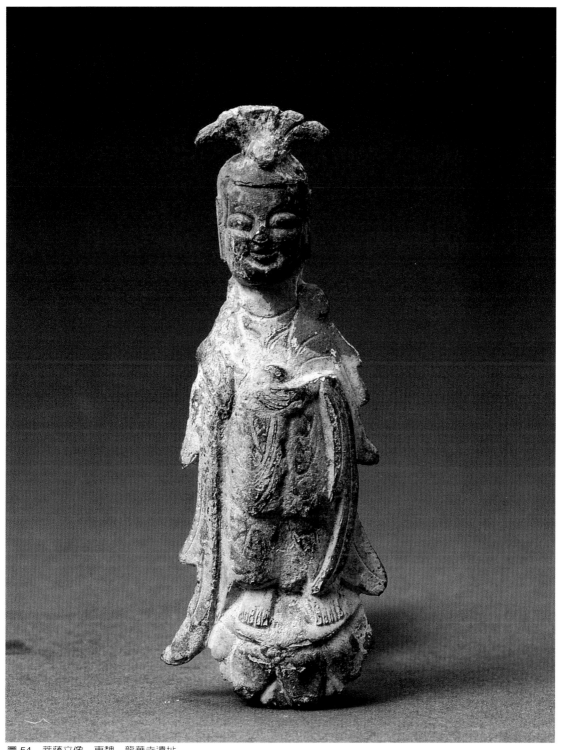

圖 54　菩薩立像　東魏　龍華寺遺址

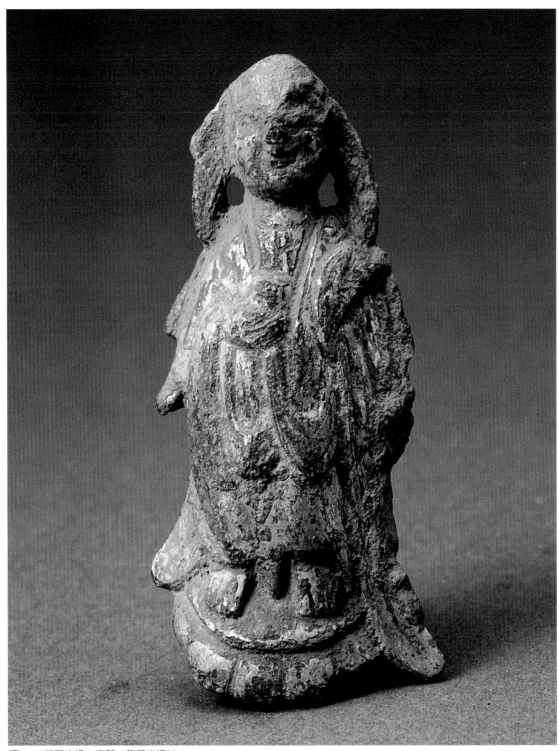

圖 55　菩薩立像　東魏　龍華寺遺址

圖56　菩薩立像　東魏　龍華寺遺址

◆ 北齊

（47）薛明陵造像　北齊天保五年（五五四年）（圖五七）

單身菩薩立像。通高十七‧七、寬六‧五公分。

像高七‧六公分，頭戴寶冠，寶繒垂肩。面方圓，上身著緊袖天衣，頸戴項圈，披長巾與瓔珞。瓔珞自肩部垂至腹部打結後復垂至膝再上繞雙臂垂於身體兩側，長巾自雙肩沿身體兩側下垂。裙帶於腰部打結後垂至膝下。胸平腹鼓，瓔珞下垂至足，呈U字狀掛於腰間。下著長裙，腰部束帶及瓔珞，雙手作施無畏與願印，赤足立於覆蓮座上，下為四足方座。身後有四重聯珠紋組成的同心圓頭光和五重聯珠紋組成的橢圓身光，內陰線刻蓮瓣紋。身光外飾火焰紋。

舉身鑄蓮瓣狀大光背，邊緣凸起。光背後刻銘文：「天保五年十二月十五日孔雀妻薛明陵敬造。」

（48）孔昭俤造彌勒像　北齊河清三年（五六四年）（圖五八）

單身交腳彌勒像。缺底座。通高二七‧八、寬二六公分。

像高九公分。頭戴寶冠，冠前束帶，寶繒垂肩。面方圓。戴項鏈，著偏衫，披長巾與瓔珞。瓔珞自雙肩下垂至膝交叉後繞至身後，交叉處穿一環形佩飾。長巾壓於瓔珞下，自雙肩平行下垂至膝再上繞雙臂飄於身體兩側。雙手作施無畏與願印，赤足相交而坐，臀下帶榫。

像後有兩榫，套接帶卯孔的光背。光背正中有圓形頭光和橢圓形身光，內分別淺浮雕蓮花和忍冬，光背邊緣凸起，內飾火焰紋。沿光背邊緣有十一個

圖 57-1　薛明陵造像背面銘文　北齊天保五年（554）　龍華寺遺址（左圖）
圖 57-2　薛明陵造像局部　北齊天保五年　龍華寺遺址（右圖）

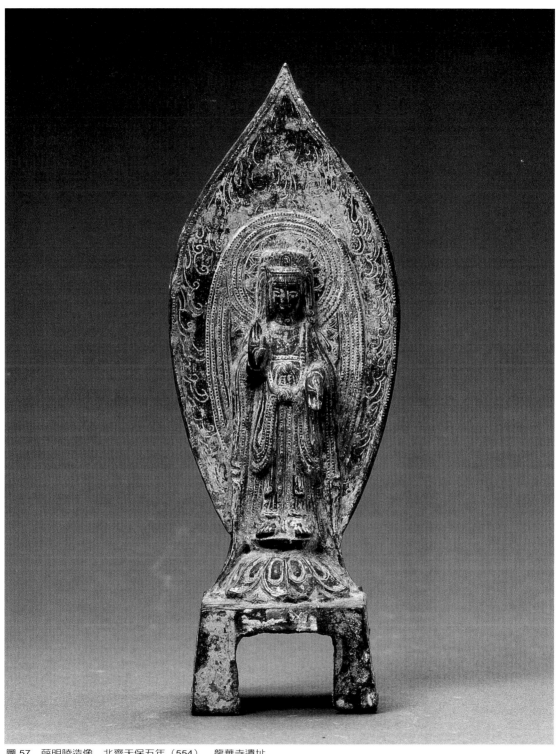

圖 57　薛明陵造像　北齊天保五年（554）　龍華寺遺址

凸起的方形卯孔，頂部卯孔接一舍利塔。左、右各五個卯孔接十個飛天，對稱排列。飛天身姿呈L形飛舞，束髻，面方圓，裸上身，披長巾，著長裙，露足。雙手上舉，長巾繞臂飛揚，帶端呈銳角狀，若火焰燃燒，構思獨特。光背後刻銘文：「河清三年四月八日，樂陵縣孔昭佛……造彌勒像一軀……□世六事。」

(49) 韓思保造像　北齊河清三年（五六四年）（圖五九）

單身佛立像。通高十六・二、寬六公分。像高五公分。高肉髻，面長圓。內著僧祇支，外著雙領下垂式袈裟。雙手作施無畏與願印，赤足立於覆蓮座上。身後有不規則桃形頭光和梯形背光，之外飾對稱的火焰紋。舉身鑄蓮瓣狀大光背，邊緣陰刻一線。覆蓮座下是雙層四足方座。下層四足方座上刻銘文：「河清三年四月十二日，佛弟子韓思保造像一軀。」

(50) 孫天稱造觀世音像　北齊武平元年（五七〇年）（圖六十）

單身觀世音立像。通高十三・五、寬四・二公分。像高四・三公分，頭戴蓮花寶冠，面長圓。著雙領下垂式袈裟，服飾厚重，基本無衣褶。雙手作施無畏與願印，赤足立於覆蓮座上。舉身鑄蓮瓣形光背，光背厚重，頂部前傾，其上陰刻火焰紋。覆蓮座下為四足方座。其上刻銘文：「武平元年十一月九日，孫天稱為亡父母造觀世音像一軀。息象□祀子之□。」

圖 58-1　孔昭佛造彌勒像背面　北齊河清三年　龍華寺遺址（左圖）
圖 58-2　孔昭佛造彌勒像局部　北齊河清三年　龍華寺遺址（右圖）

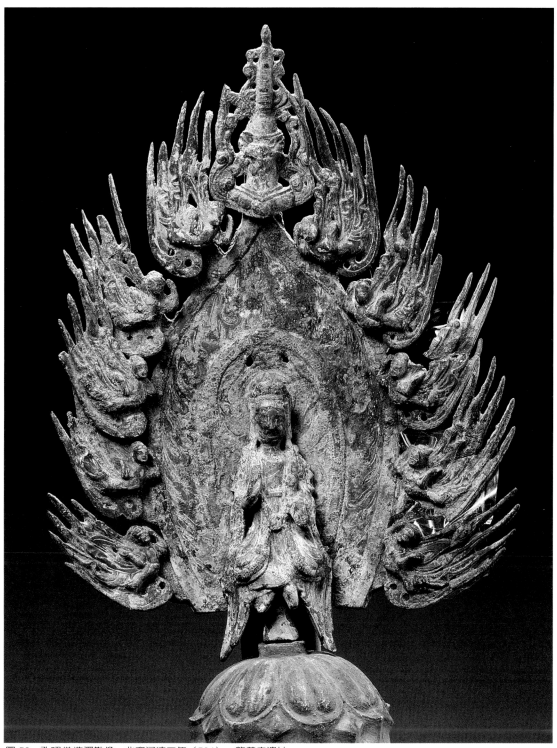

圖 58　孔昭俤造彌勒像　北齊河清三年（564）　龍華寺遺址

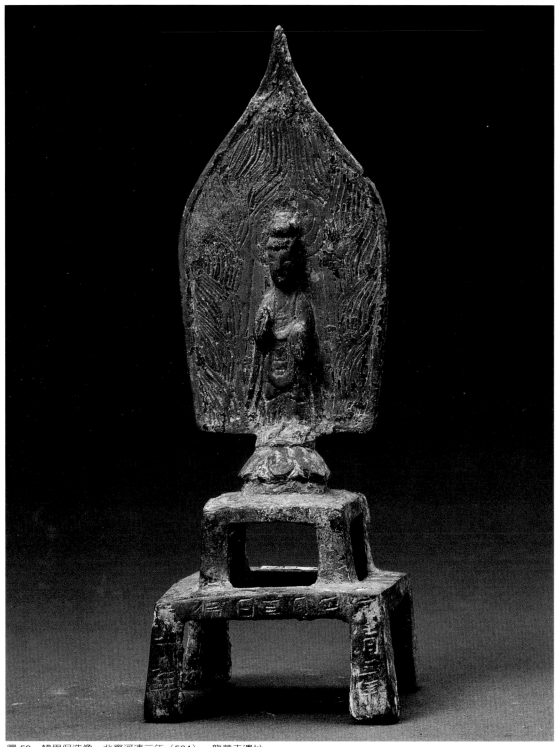

圖 59　韓思保造像　北齊河清三年（564）　龍華寺遺址

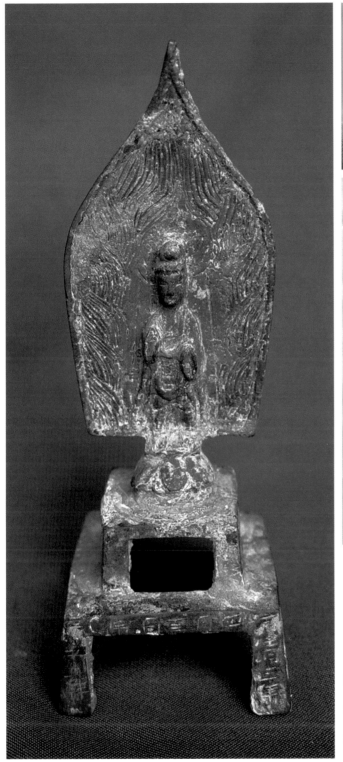

圖 59-1　韓思保造像銘文　北齊河清三年
　　　　龍華寺遺址（上圖）

圖 59-2　韓思保造像銘文拓片　北齊河清三年
　　　　龍華寺遺址（下圖）

圖 59-3　韓思保造像下視圖　北齊河清三年
　　　　龍華寺遺址（左圖）

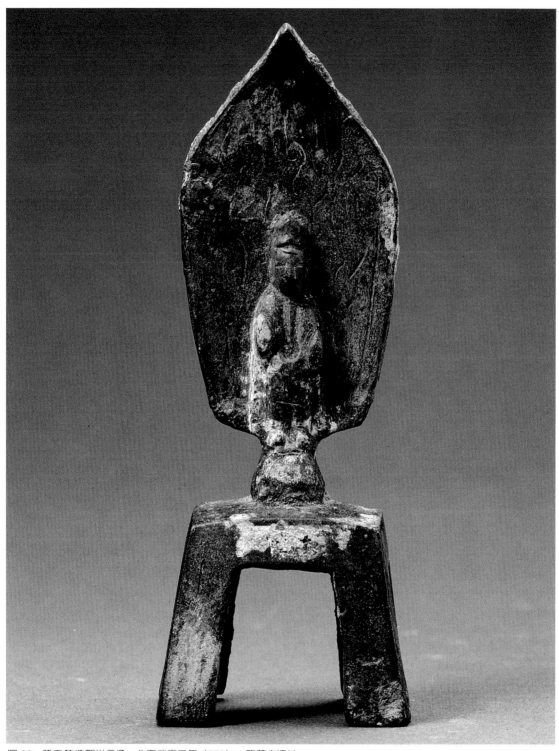

圖 60　孫天稱造觀世音像　北齊武平元年（570）　龍華寺遺址

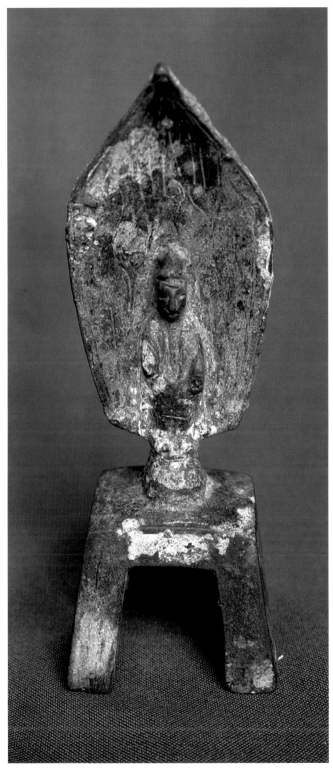

圖 60-1　孫天稊造觀世音像銘文　北齊武平
　　　　元年　龍華寺遺址（上圖）

圖 60-2　孫天稊造觀世音像銘文拓片　北齊
　　　　武平元年　龍華寺遺址（下圖）

圖 60-3　孫天稊造觀世音下視圖　北齊武平
　　　　年　龍華寺遺址（左圖）

(51)
劉樹珉造觀世音像　北齊武平二年（五七一年）（圖六一）

一觀音二脅侍像，通高十三・三、寬七・一公分。

主尊觀世音高四・一公分，頭戴蓮花寶冠，寶繒垂至肘部，面方圓，裸上身，披長巾，長巾自雙肩下垂至膝相交後上繞雙臂垂於身體兩側，下著長裙。雙手作施無畏與願印，赤足立於圓形台座上。身後有圓形頭光和橢圓形身光，頭光內線刻蓮瓣紋，身光外刻火焰紋。舉身鑄蓮瓣狀大光背，邊緣飾一周聯珠紋。右脅侍高三・二公分，戴冠，面方圓，披長巾，長巾寬大，裹雙肩再繞臂垂於身體兩側。下著裙，雙手合十於胸前。左脅侍與之相同。二脅侍分別赤足立於主尊所立圓形台座兩側生出的蓮台上。二脅侍的桃形頭光與主尊光背相連。

主尊所立圓形台座下為四足方座。其上刻銘文：「武平二年五月十日，主劉樹珉願造觀世音像一軀……。」

(52)
佛立像　（圖六二）

單身佛立像。通高十五・二、寬七公分。像高五・八公分。肉髻低平，面方圓。身著雙領下垂式袈裟，下著內裙，雙手作施無畏與願印，赤足立於蓮座上，下為四足方座。頭後有圓形頭光，內淺浮雕兩重蓮瓣紋。舉身鑄蓮瓣形大光背，沿光背邊緣陰刻一線，內刻稀疏的火焰紋。蓮座分上下兩層，中間束腰。上層為仰蓮座，下為覆蓮座。蓮座兩側生出蓮葉與蓮蕾。蓮葉高出蓮座與光背底邊相連，蓮蕾則挺至像膝部兩側。

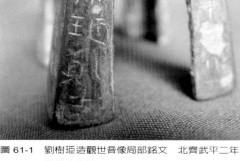

圖 61-1　劉樹珉造觀世音像局部銘文　北齊武平二年　龍華寺遺址

圖 61-2　劉樹珉造觀世音像局部　北齊武平二年　龍華寺遺址

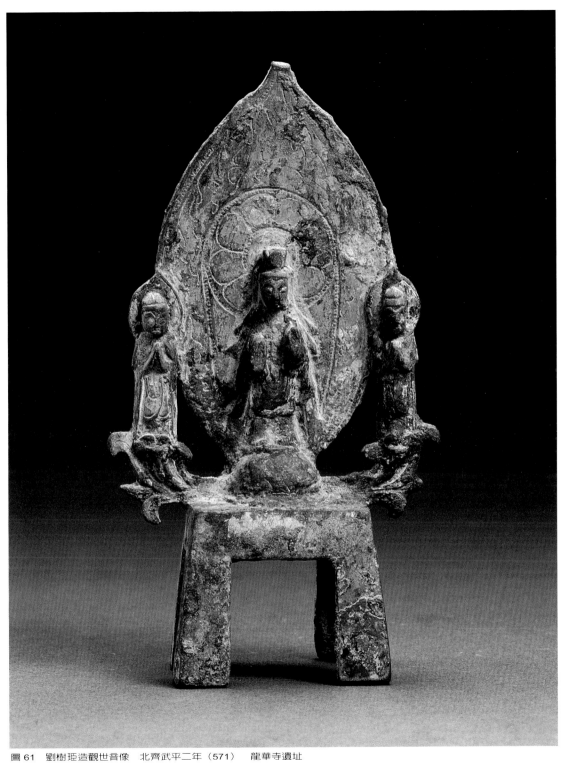

圖 61　劉樹珝造觀世音像　北齊武平二年（571）　龍華寺遺址

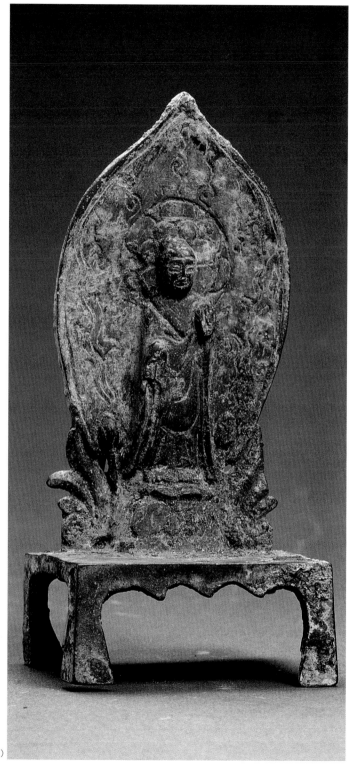

（53）**倚坐佛像**（圖六三）

單身佛坐像。通高二六、寬十三、七公分。

像高十四公分。磨光高肉髻，面方圓。雙耳垂肩。長頸，寬肩。內著偏衫，胸前束帶打結。外著袒右式袈裟，衣袖寬大。左手置膝，掌心向上；右手施無畏印，倚坐，赤足。像後頸下、腰部各有一榫，套接一透雕桃形火焰紋頭光。頭光上部有三個小卯孔，呈扇形排列，各插入一帶榫小化佛，現缺正中一尊。

該造像缺底座。

圖 62　佛立像　北齊　龍華寺遺址（右圖）
圖 63　倚坐佛像　北齊　龍華寺遺址（左頁圖）

94

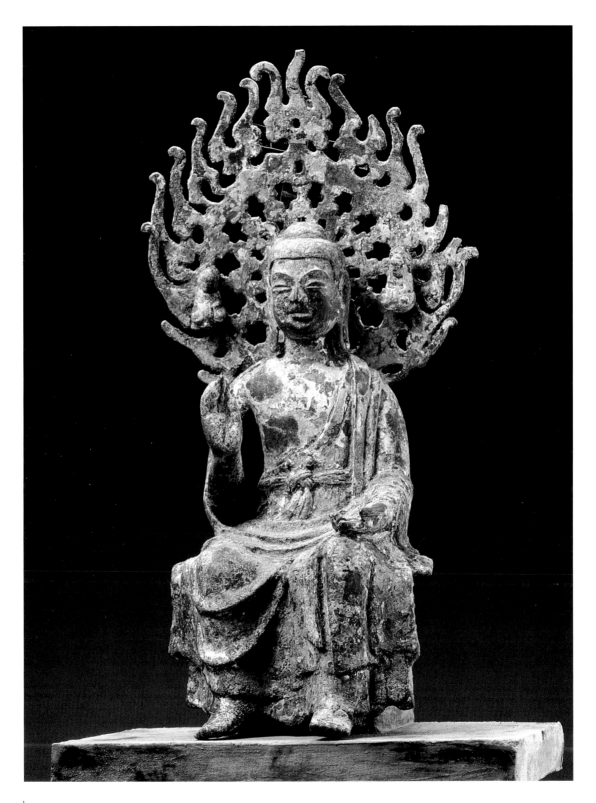

（54）菩薩立像（圖六四）

單身菩薩坐像。殘，殘高九・四、寬四・六公分。

像高七・九公分。頭戴花蔓寶冠，正中飾一寶珠。寶繒垂肩。面方圓，肩部有圓餅狀飾物。裸上身，戴項圈，從項圈正中垂下一花束至腰部，從花束中又分出兩股瓔珞平行下垂至膝下再繞於身後。披長巾，長巾自肩平行下垂至腹部相交後上繞雙臂垂於身體兩側。雙手作施無畏與願印，左手指拈一蓮蕾，右手指尖亦拈一物。呈倚坐姿，赤足，腳下有圓台。頭後有頭光。銹蝕嚴重。

(55) 一佛二菩薩立像 (圖六五)

一佛二菩薩立像。缺底座。通高十六・三、寬八・七公分。

主尊高九・七公分。高肉髻，面方圓。內著僧祇支，外著雙領下垂式袈裟，服飾輕薄，衣紋疏朗，下擺兩側呈銳角狀。雙手作施無畏與願印，赤足立於帶榫蓮台上。身後有三道同心圓頭光和下端內收的橢圓形身光。頭光最內一圈飾蓮瓣紋。

右脅侍高五・九公分。束髮。面方圓。裸上身，戴項圈，披長巾，長巾自雙肩垂至膝下相交再上繞雙臂垂於身體兩側。下著長裙，雙手置於腹，赤足立於覆蓮座上。左脅侍與之相同。

三像後共鑄蓮瓣狀大光背，頂部前傾。光背上淺浮雕火焰紋，火焰內刻線細密規整。主尊背部有榫，光背上有卯孔，二者套接為一個整體。

(56) 一菩薩二脅侍立像 (圖六六)

一菩薩二脅侍立像。殘，殘高十一・四、寬五公分。

圖64　倚坐菩薩像　北齊　龍華寺遺址（右頁圖）

97

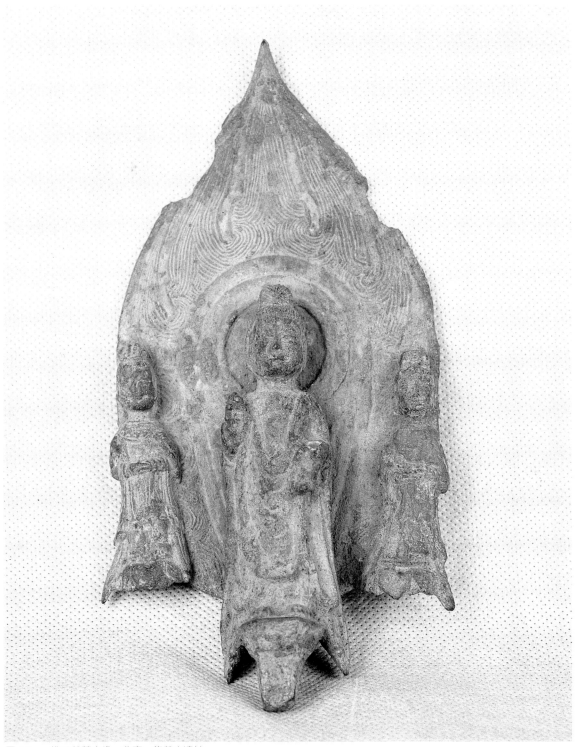

圖 65　一佛二菩薩立像　北齊　龍華寺遺址

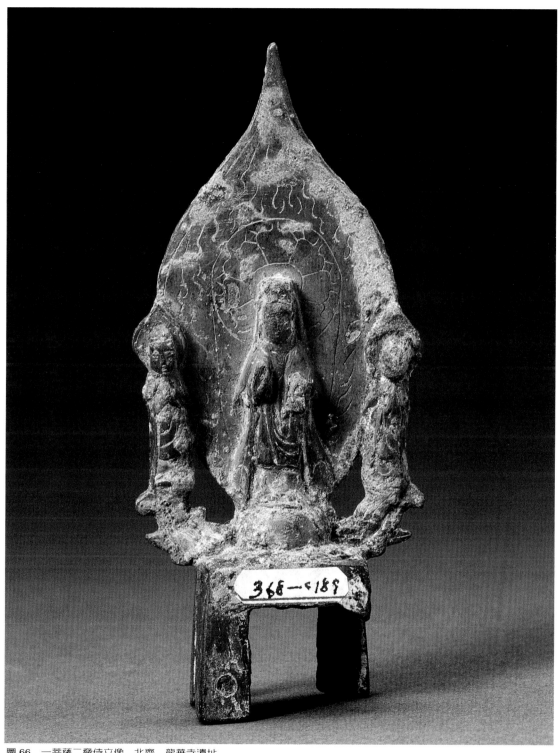

圖 66　一菩薩二脅侍立像　北齊　龍華寺遺址

主尊高五・二公分。頭戴寶冠，寶繒下垂。臉長圓。披長巾，長巾寬大，覆雙肩繞雙臂垂至身體兩側。下著長裙。雙手作施無畏與願印，赤足立於圓形台座上。身後有同心圓頭光及下端內收的身光，頭光內飾蓮瓣紋。

左脅侍高四・四公分，束髻，臉方圓。披長巾，長巾寬大，裹雙肩繞臂垂至身體兩側。下著裙。雙手合十於胸前，右脅侍與之同。兩脅侍分立於從主尊所立圓形台座兩側生出的蓮台上。

三像後鑄蓮瓣狀大光背，頂部前傾，其上刻火焰紋。圓形台座下是四足方座，正面缺右足，其左足下部有一小圓孔。座上刻銘文：「……大小……。」

（57）一觀世音二脅侍立像

一觀世音二脅侍立像（圖六七）

一觀音二脅侍立像，殘。殘高十四・四、寬七・一公分。

主尊高六・二公分，頭戴寶冠，寶繒順雙肩下垂。臉型長圓。披長巾與瓔珞，瓔珞呈Ｕ字形自肩部垂至膝下，底部結成花環。長巾繞臂垂至身體兩側。下著裙。雙手作施無畏與願印，赤足立於覆蓮台座上。身後有圓形頭光及橢圓形身光，頭光內陰刻蓮瓣紋。

左脅侍高五・五公分，束髻，面方圓。裸上身，披長巾，長巾繞臂下垂。頭後有桃形頭光，雙手合十於胸前。右脅侍與之相同。三像後共鑄蓮瓣狀光背，遍刻火焰紋。尖部殘。

圓形台座下為四足方座，正面缺一足。座上刻銘文：「……日……在……父母……造觀世音像一軀。」

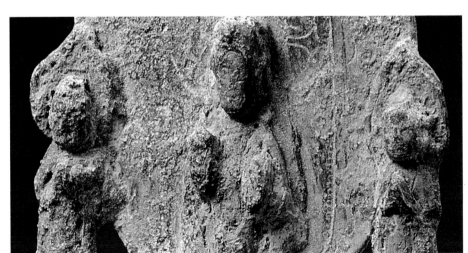

圖 67-1　一觀世音二脅侍立像局部　北齊　龍華寺遺址

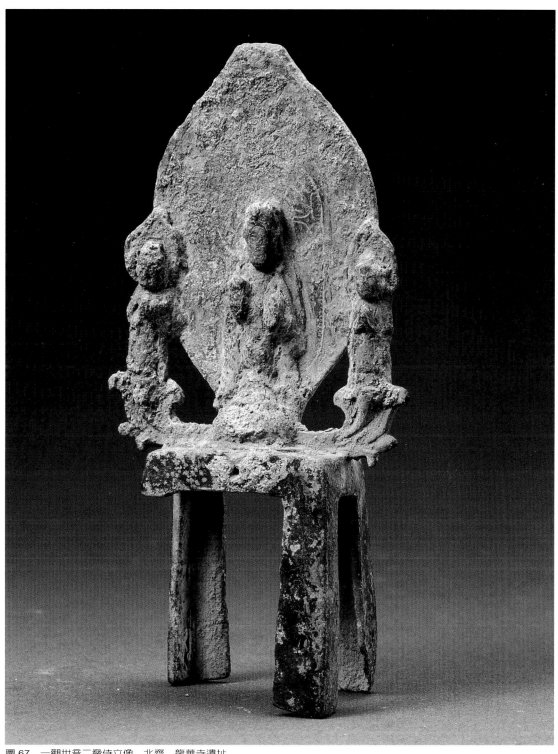

圖 67　一觀世音二脅侍立像　北齊　龍華寺遺址

(58) 一菩薩二脅侍立像 (圖六八)

一菩薩二脅侍立像。殘。殘高八・三、寬五・一公分。

主尊高三・七公分。頭戴高寶冠，寶繒垂肩。面清臞。裸上身，披長巾，長巾寬大，沿雙肩下垂至膝部交叉後上繞雙臂垂於身體兩側。雙手作施無畏與願印，赤足立於圓形台座上。身後有圓形頭光及橢圓形身光，其邊緣均飾聯珠紋，頭光內飾蓮花。

舉身鑄蓮瓣狀大光背，尖部殘，沿邊緣飾一周聯珠紋，其內飾火焰紋。圓台座下為一方形台座，其正面浮雕蓮花，蓮花上托一博山爐。方形台座兩側生出睫葉、蓮台，蓮台上各立一脅侍。

右脅侍高二・七公分，面相、服飾不清。雙手合十於胸前而立。頭後有蓮瓣形頭光。右脅侍胸部以下殘。

(59) 一菩薩二脅侍立像 (圖六九)

一菩薩二脅侍立像。殘，通高十一・二、寬五・一公分。

主尊菩薩高四・二公分。頭戴寶冠，面部不清。天衣寬大，披長巾，長巾繞臂下垂。下身著長裙，雙手作施無畏與願印，赤足立於圓形台座上。下為四足方座。身後有圓形頭光及下端內收的兩周橢圓形身光。左脅侍束髮，面部不清。披長巾，著長裙。雙手合十於胸前。赤足立於蓮台上。頭後有蓮瓣形頭光。右脅侍與之相同。

三像後鑄蓮瓣狀大光背，其上刻火焰紋。

圖 68-1　一菩薩二脅侍立像局部　北齊　龍華寺遺址

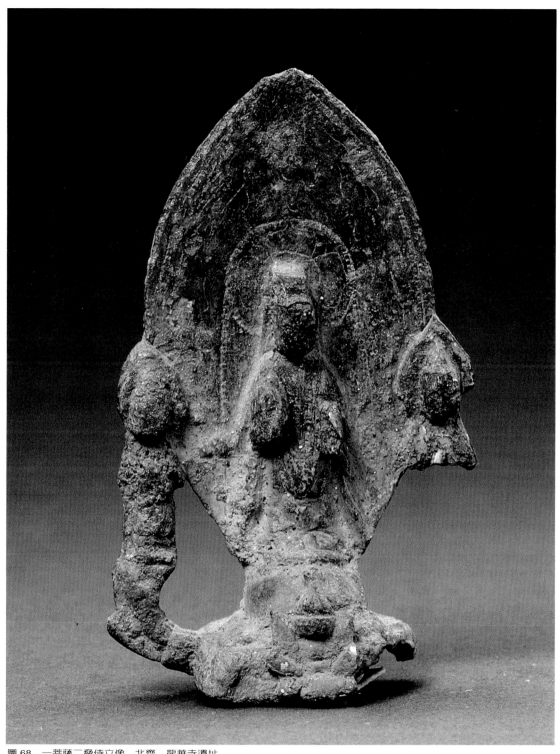

圖 68　一菩薩二脅侍立像　北齊　龍華寺遺址

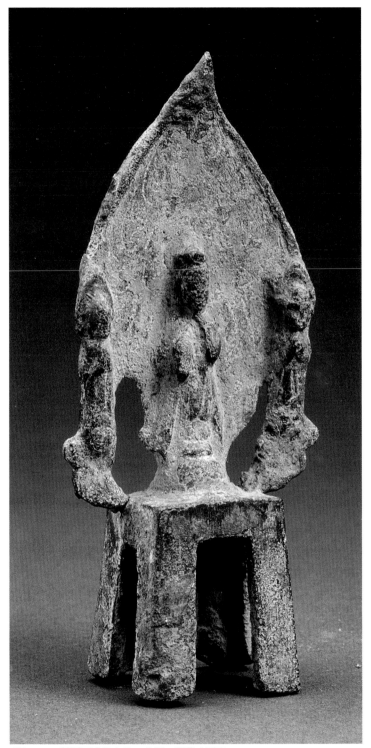

圖 69　一菩薩二脅侍立像　北齊　龍華寺遺址

（60）
一菩薩二脅侍立像（圖七十）

一菩薩二脅侍立像。殘，殘高十‧二、寬六‧九公分。

主尊菩薩高四‧三公分。頭戴蓮瓣形寶冠，寶繒垂肩。面方圓。肩部有圓餅狀飾物。長巾寬大，沿雙肩下垂至膝相交再上繞雙臂垂於身體兩側。下著長裙。雙手作施無畏與願印，赤足立於覆蓮座上，下為四足方座。身後有兩周圓形頭光及橢圓身光。

舉身鑄蓮瓣狀大光背，上半部分殘，沿光背邊緣陰刻一線。從覆蓮座兩側

104

圖70 一菩薩二脅侍立像 北齊 龍華寺遺址

各生出蓮葉與蓮台，左、右蓮台上各立一脅侍菩薩。右脅侍高三・一公分。面相、服飾均漫漶不清。雙手合十於胸前，赤足而立，頭後有桃形頭光，和光背相連，左脅侍銹蝕嚴重。

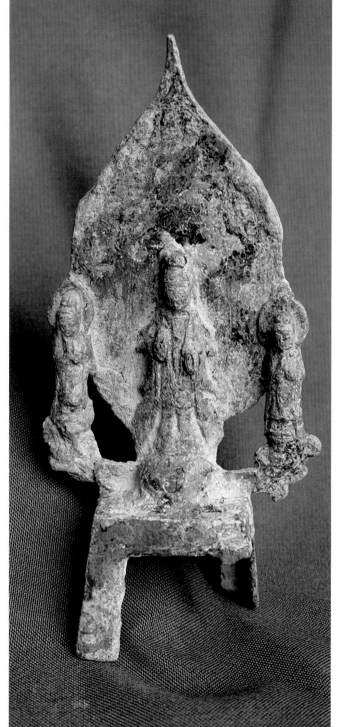

圖71 一觀世音二脅侍立像 北齊 龍華寺遺址

（61）一觀世音二脅侍立像（圖七一）

通高十四、寬六‧九公分。

觀世音高四‧七公分，頭戴蓮花寶冠，寶繒垂至肘部。面圓。頸戴項圈。

上身著天衣，披長巾，於膝部相交後上繞雙臂垂於身體兩側，帶端呈魚鰭狀。身後有圓形頭光與橢圓形身光。

舉身鑄蓮瓣狀光背。兩脅侍高三公分，束髮，面方圓。裸上身，披長巾，長巾繞臂下垂。下著裙，腰間束帶，雙手合十於胸前，分立於主尊所立圓形

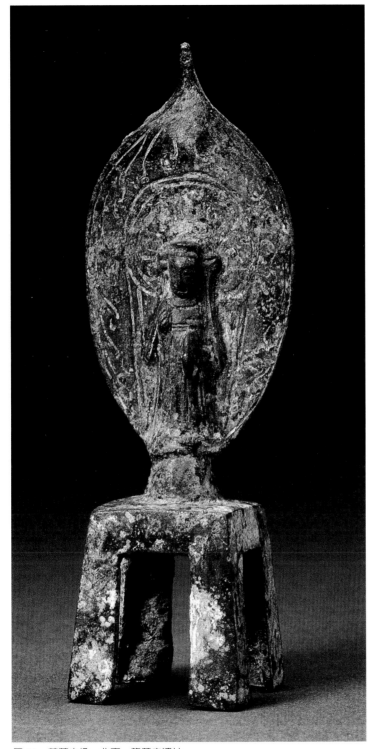

圖72　菩薩立像　北齊　龍華寺遺址

台座兩側生出的蓮台上。頭後有桃形頭光，和觀世音光背相連。圓形台座下為四足方座，其上刻銘文：「……觀世音像……。」

(62) 菩薩立像 （圖七二）

單身菩薩立像。通高十‧八、寬三公分。

像高三‧三公分。頭戴寶冠，寶繒垂於腰下。臉長圓。裸上身，戴項圈，披長巾，長巾繞雙臂下垂。下著長裙，腰間束帶。右手置腰握蓮蕾，右手上舉至肩持一物，赤足立於圓形台座上，下為四足方座。身後淺浮雕兩周同心圓頭光及兩道下端內收的橢圓形身光，頭光內淺浮雕蓮瓣紋。身光外飾火焰紋。舉身鑄蓮瓣狀大光背。

(63) 菩薩立像 （圖七三）

單身菩薩立像。通高十六‧五、寬四‧五公分。像高十二‧九公分。頭戴蓮瓣形寶冠，寶繒垂肩。面方圓。裸上身。戴瓔珞，頂項圈，尖部掛長睫花蕾垂至腹，花蕾下又掛瓔珞垂至膝。披長巾與瓔珞，瓔珞自雙肩垂至膝相交後再上繞雙臂垂至身體兩側。寬大的長巾壓於瓔珞

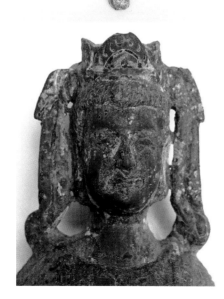

圖 73-1　菩薩立像側面　北齊　龍華寺遺址（上圖）
圖 73-2　菩薩立像局部　北齊　龍華寺遺址（下圖）

下，自肩部垂至膝相交後繞臂下垂。下著長裙，下擺寬鬆，略外張。腰束帶，掛瓔珞。帶端有一珠狀飾物。瓔珞與腰帶皆下垂至足踝。像頭後有榫，應套接頭光。現頭光缺。像後可見長巾覆蓋住後背，正中懸掛一鈴形佩飾垂於腰下。

圖73　菩薩立像　北齊　龍華寺遺址

（64）造像殘件（圖七四）

殘存一飛天，高七・四、寬三・八公分。束髮，面方圓，上身著天衣，下著裙，長裙飛揚向上，有鏤孔，構成火焰紋圖案。雙手合十於胸前。背部有榫。

圖 74　造像殘件　北齊　龍華寺遺址

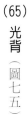

光背（圖七五）

蓮瓣形光背。殘。殘高十二・六、殘寬十二・九公分。

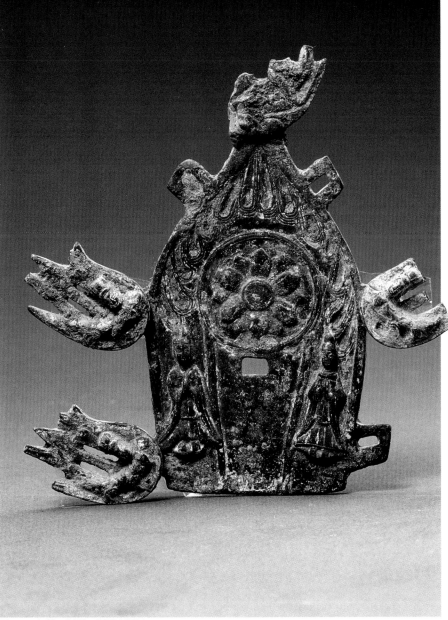

圖75　光背　北齊　龍華寺遺址

正面中間浮雕頭光和下端內收的身光，頭光內浮雕蓮瓣紋，正中有卯孔，應是和主佛頭部相連。身光兩側各浮雕一脅侍菩薩。

右脅侍高三公分，頭戴高寶冠，面方圓。裸上身，披寬大的長巾，長巾繞臂垂於身體兩側。下著長裙，裙底邊成弧形。

雙手合十於胸前，赤足立於圓形台座上。左脅侍與之同高，束髮，面方圓，上身著圓領天衣，披長巾。

光背上部上部刻火焰。光背邊緣鑄七個凸出的方形卯孔。頂部卯孔可能用來套接舍利塔，現塔缺。其餘左、右對稱的六個卯孔用來套接飛天，現尚存飛天三個。

飛天臉長圓，頭戴寶冠，身體呈L形向上飛舞，長巾向後飄揚，帶端呈銳角狀，若燃燒的火焰，構思十分巧妙。

（66）**覆蓮座**（圖七六）

圓形雙瓣覆蓮座。通高二·六、頂徑四、底徑七·四公分。似一倒扣的碗。頂部正中有卯孔，周圍浮雕蓮瓣，底部兩側有耳狀凸起，凸起部分中間各有一小孔。

圖 75-1　光背局部　北齊　龍華寺遺址

圖76　覆蓮座　北齊　龍華寺遺址（上圖）
圖76-1　覆蓮座上視圖　北齊　龍華寺遺址（下圖）

113

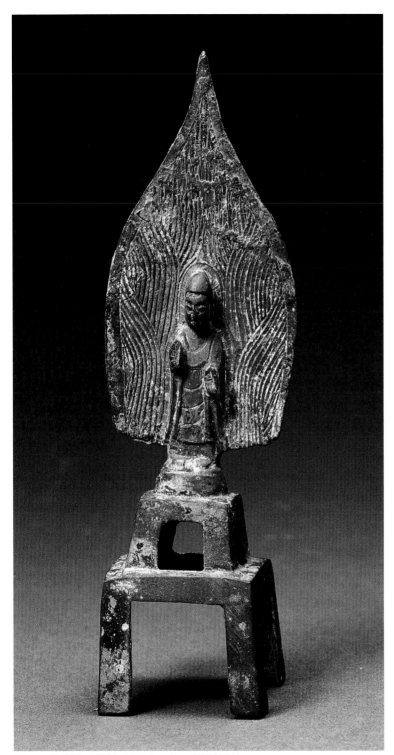

◆ **隋**

（67） 佛立像　隋開皇七年（五八七年）（圖七七）

單身佛立像。通高十三・六、寬四・四公分。

像高四公分。饅頭狀肉髻，面方圓。著圓領通肩袈裟，其上陰刻三道平行

圖 77　佛立像　隋開皇七年（587）　龍華寺遺址

的衣紋。下著內裙，雙手作施無畏與願印，赤足立於圓形台座上，頭後有橢圓形頭光。舉身鑄蓮瓣狀光背，沿光背邊緣陰刻一線，其內飾左右對稱的扇貝形火焰紋。

圓形台座下為雙層四足方座。下層四足方座後右足缺，其上刻銘文：「開皇七年八月四日，秦……男……眷屬平安，造像一軀……。」

(68) 孔鍼造老子像　隋開皇十一年（五九一年）（圖七八）

單身老子坐像。通高十三・六、寬五〇公分。

老子戴道冠，面清瘦，眉目細長，蓄長鬚。著對襟窄袖道袍，軀體瘦長。左手下垂扶案几一角，右手上舉執塵尾，盤腿坐於四足方座上。身後有圓形頭光及橢圓身光，頭光內刻蓮瓣紋。身後鑄光背，上半部陰線刻一樹，若垂柳。四足方座上刻銘文：「開皇十一年十月，道民孔鍼造老子像一軀□德。」

(69) 一佛二菩薩立像　隋開皇廿年（六〇〇年）（圖七九）

一佛二菩薩像。殘。殘高八・六、寬六・三公分。

主佛頭殘，殘高四・一公分，銹蝕嚴重，赤足立於覆蓮座上。覆蓮座上部兩側各有一獅，其下部兩側生有葉狀植物與獅尾相連，獅頭上分立兩菩薩。左菩薩高四・二公分，亦銹蝕嚴重。臉長圓，披長巾，長巾寬大，帶下端與獅尾相連。雙手合十於胸前，赤足立於獅頭上，右菩薩自腰以上殘。覆蓮座下部正中浮雕一蓮花，其下為四方座，四面刻銘文：「大隋開皇廿年十二月廿九日樂陵……。」

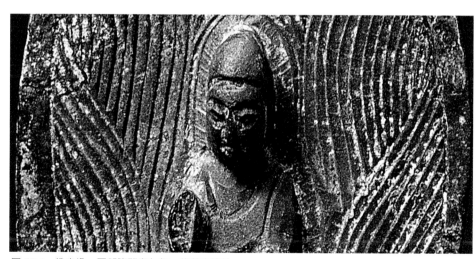

圖 77-1　佛立像　局部隋開皇七年　龍華寺遺址

115

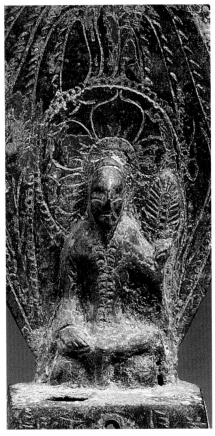

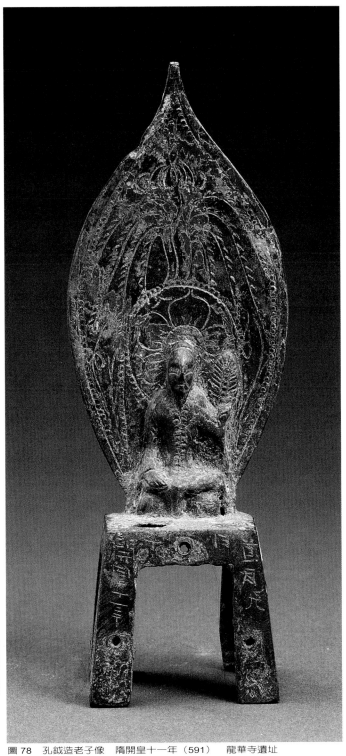

圖 78-1　孔釰造老子像局部　隋開皇十一年
　　　　龍華寺遺址（上圖）

圖 78-2　孔釰造老子像銘文　隋開皇十一年
　　　　龍華寺遺址（下圖）

圖 78　孔釰造老子像　隋開皇十一年（591）　龍華寺遺址

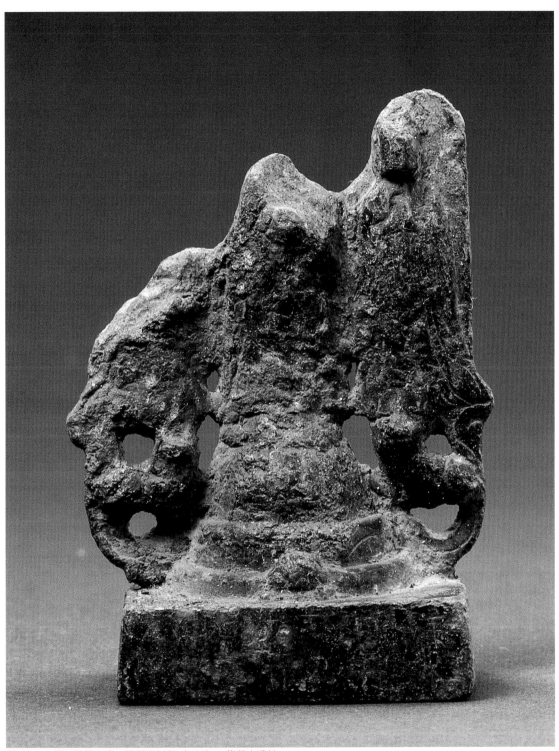

圖 79　一佛二菩薩立像　隋開皇廿年（600）　龍華寺遺址

（70）張見造觀世音像　隋仁壽元年（六○一年）（圖八十）

一觀音二脅侍像。通高二一・二、寬十一・二公分。

主尊高八・八公分，頭戴高寶冠，寶繒垂肩。著偏衫，披長巾，長巾自雙肩垂至膝下相交後上繞雙臂飄於身體兩側，帶端呈魚鰭狀。下著密褶長裙，腰間束帶。細頸寬肩，胸平腹鼓，雙手作施無畏與願印，赤足立於覆蓮台座上。

頭後淺浮雕兩周同心圓頭光，頭光上半部排列五尊化佛，均為坐式。化佛外圍為透雕火焰紋。覆蓮座下是一個大圓台，上下邊緣均陰刻一線，正中浮雕一化佛，大圓台兩側斜上伸出蓮葉與蓮台，左、右脅侍分立蓮台上。

左脅侍高六・四公分，頭戴蓮花寶冠。裸上身，披長巾，長巾裹雙肩下垂至膝部相交後再上繞雙臂飄於身體兩側。帶端呈魚鰭狀。下著長裙，雙手合十於胸前，赤足立於蓮台上。頭後有桃形頭光，右脅侍與之相同。

三像後共鑄蓮瓣狀大光背，沿光背邊緣飾聯珠紋，光背上部兩側飾卷草紋。

頂部飾一帶桃形頭光的化佛，結跏趺坐。

光背後刻銘文：「仁壽元年九月八日，張見為亡考敬造觀世音像一軀，一切眾生，咸同斯福。」

圖 80-1　張見造觀世音像背面　隋仁壽元年　龍華寺遺址（左圖）
圖 80-2　張見造觀世音像局部　隋仁壽元年　龍華寺遺址（右圖）

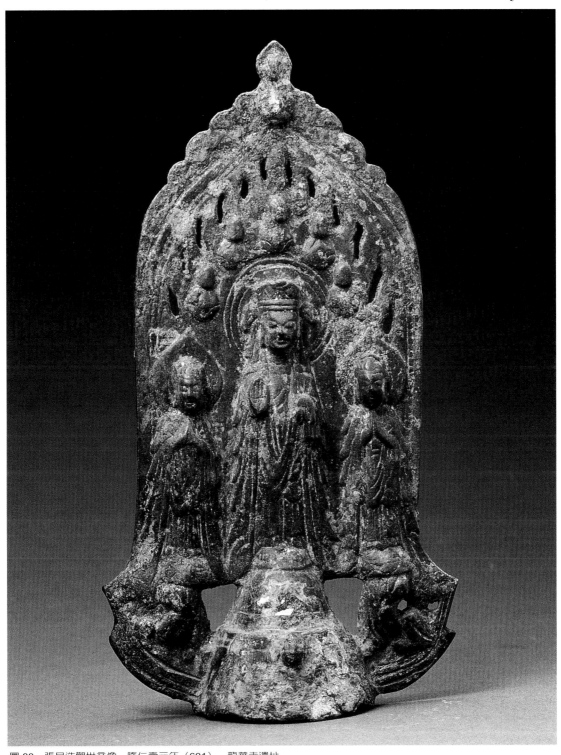

圖 80　張見造觀世音像　隋仁壽元年（601）　龍華寺遺址

（71）

一佛二菩薩立像　隋仁壽三年（六〇三年）（圖八一）

一佛二菩薩立像。通高十三・二、寬四・九公分。

主尊高四・二公分。頭大，肉髻低平，面部突出。著雙領下垂式袈裟。雙手作施無畏與願印，赤足立於圓形台座上。下為四足方座。頭後刻不規則圓形頭光，內陰刻蓮瓣紋。兩脅侍菩薩高三・八公分，刻劃簡練，頭上無飾物，細頸，裸上身。下著長裙，衣紋呈葉脈狀。雙手合十於胸前，分立於主尊兩側。

三像後共鑄蓮瓣狀光背，邊緣陰刻一線。光背尖部與主尊頭光頂部之間有三道平行陰線相連，內飾兩道鋸齒紋。

自主尊肩部兩側向左、右兩脅侍腳部也分別斜伸出兩道平行陰線，內各飾一鋸齒紋。餘部飾火焰紋。光背後刻銘文：「仁壽三年二月六日，……為父造像一軀。」

（72）

藺鐵造像（圖八二）

單身佛立像。通高二十・六、寬六公分。

像高十一・四公分。高肉髻，面方圓。內著僧衹支，外穿袈裟，袈裟右衣襟甩搭左肩，衣紋斷面呈階梯狀。下擺外張，呈銳角狀。雙手作施無畏與願印，赤足立於覆蓮座上。

頭後有透雕桃形頭光，邊緣為呈鋸齒狀的火焰。頭光後有銘文：……「像主藺鐵。」

圖 81-1　一佛二菩薩立像背面　隋仁壽三年（603）　龍華寺遺址

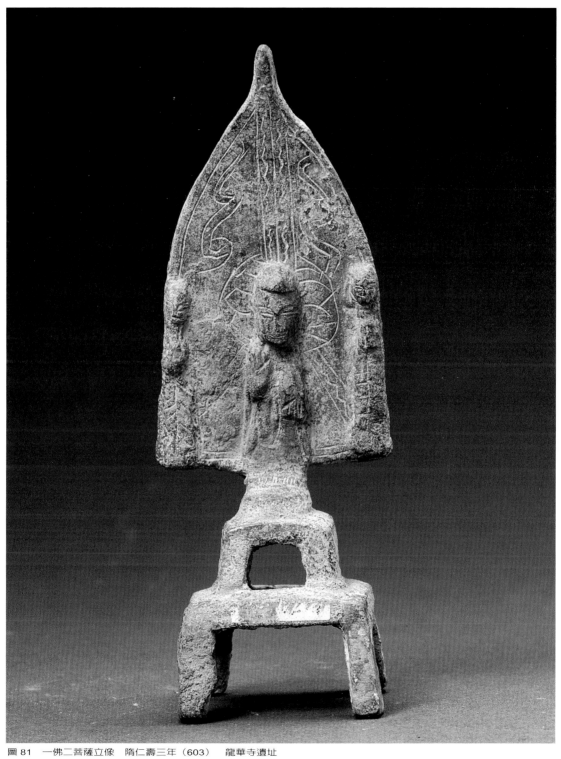

圖 81　一佛二菩薩立像　隋仁壽三年（603）　龍華寺遺址

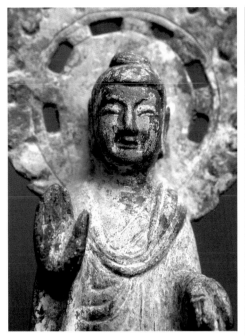

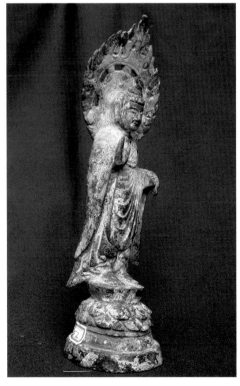

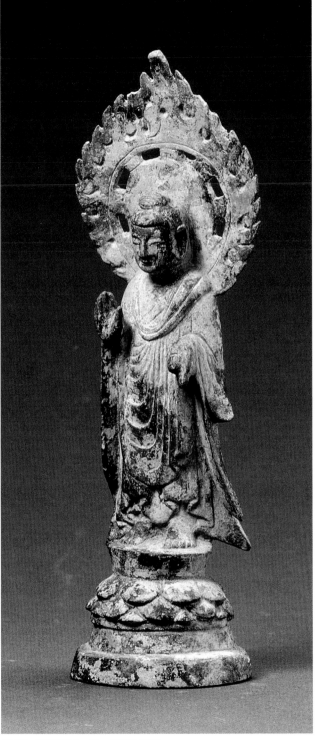

圖 82-1　藺鐵造像局部　隋　龍華寺遺址（上圖）
圖 82-2　藺鐵造像側面　隋　龍華寺遺址（下圖）　圖 82　藺鐵造像　隋　龍華寺遺址

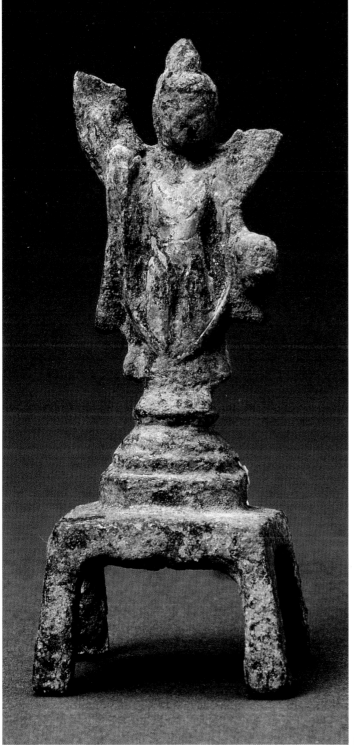

佛立像 （圖八三）

單身佛立像。殘高七、寬二・八公分。

像高三・八公分。高肉髻，五官不清。身著圓領通肩袈裟，衣紋自肩部呈U字狀平行下垂。下著內裙。衣薄貼體，身形凸現。右手上舉至肩部，左手施與願印，赤足立於覆蓮座上，下有一六邊形台座，再下為四足方座。像頭後有中部鏤空的頭光，上部殘。

圖 83　佛立像　隋　龍華寺遺址

123

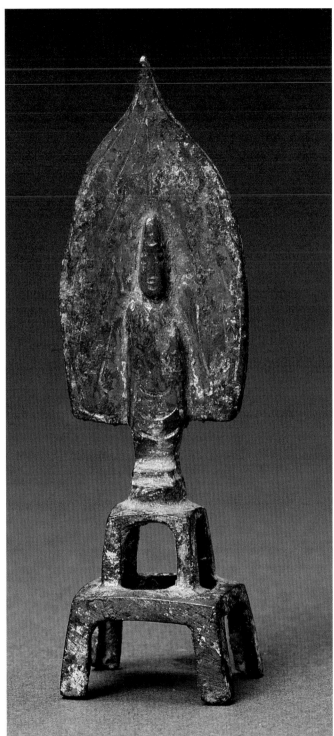

（74）佛立像（圖八四）

單身佛立像。通高八・二、寬二・五公分。像高二・五公分。高肉髻，面清臞。身著通肩袈裟，衣紋簡潔，雙手作施無畏與願印，赤足立於圓形台座上，下為雙層四足方座。身後有蓮瓣形頭光、近梯形身光，其外刻火焰紋。舉身鑄蓮瓣狀大光背，沿光背邊緣陰刻一線。

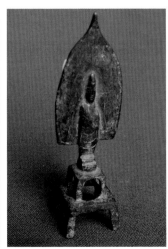

圖84　佛立像　隋　龍華寺遺址

圖84-1　佛立像下視圖　隋　龍華寺遺址

圖 85　佛立像　隋　龍華寺遺址

（75）**佛立像**（圖八五）

單身佛立像，殘，殘高五・六、寬二・六公分。

像殘高二・七公分。像頭部殘，著圓領通肩大衣，雙手作施無畏與願印，

立於圓形台座上，其下為四足方座。

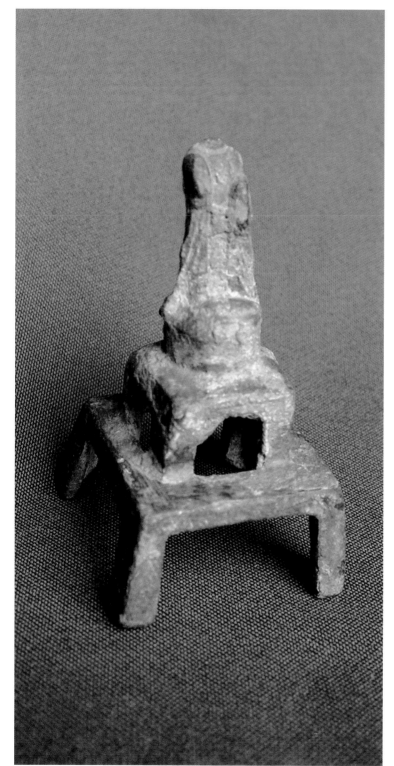

圖 86　佛立像　隋　龍華寺遺址

（76）

佛立像（圖八六）

單身佛立像。殘高六‧七、寬三‧九公分。

像殘高二‧二公分高肉髻，著袈裟，雙手作施無畏與願印，立於圓形台座

上，其下為四足方座，座上有銘文：「……佛弟子……造像一軀……。」

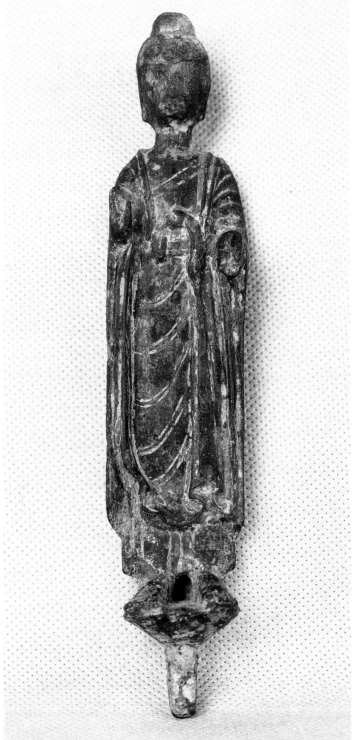

圖 87　佛立像　隋　龍華寺遺址

（77）佛立像（圖八七）

單身佛立像。通高十六・二、寬三・一公分。

像高十三・六公分。磨光高肉髻，面方圓，五官不清。內著僧祇支，胸前打結，帶端垂至腰下。外著雙領下垂式袈裟，兩袖肥大，衣褶自肩部向下垂展。下擺衣紋較多。雙手作施無畏與願印，赤足而立。像頭後帶榫，應套接頭光，現頭光缺。背部袈裟呈 U 字狀下垂。造像足下帶榫，缺下邊底座。

図88　佛立像　隋　龍華寺遺址

（78）佛立像（圖八八）

單身佛立像。殘。殘高十二・五、寬三・四公分。缺頭部。身著雙領下垂式袈裟，雙手置於腹部，均殘。

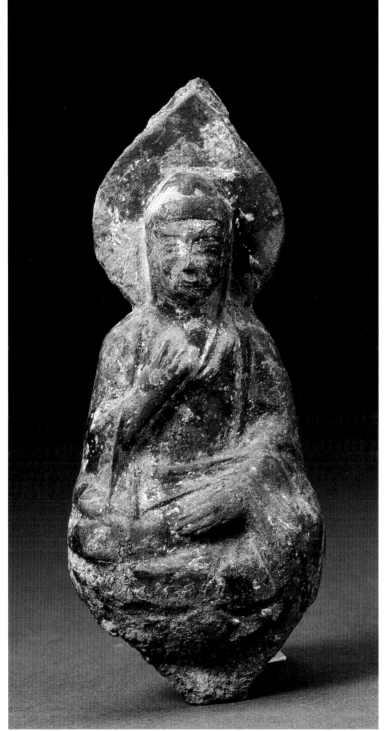

圖89　佛坐像　隋　龍華寺遺址

單身佛坐像。下部缺，殘高十・二、寬四・二公分。像高六・三公分。肉髻低平，面方圓。內著偏衫，外穿雙領下垂式袈裟，衣紋簡練。左手置膝上，右手舉至胸，掌心皆向內。結跏趺坐，下部有榫，已殘。頭後有桃形頭光。造像背部呈凹槽狀。

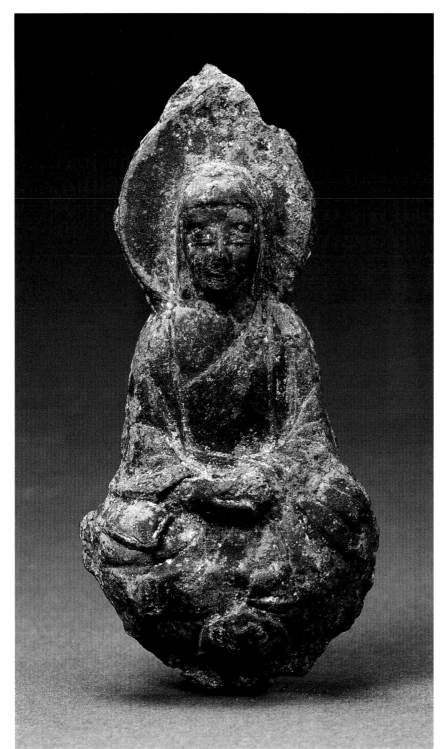

圖 90　佛坐像　隋　龍華寺遺址

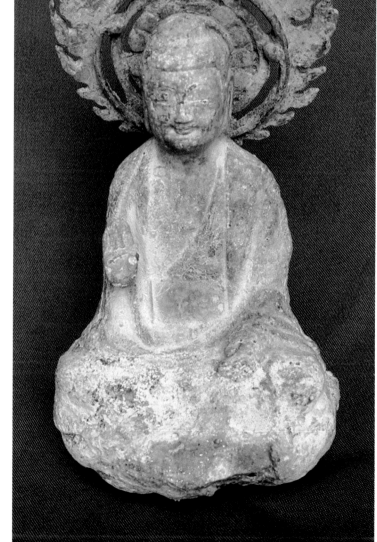

（81）佛坐像（圖九一）

單身佛坐像。缺頭光，底座殘。殘高十五・三、寬九公分。像高十二・五公分，內髻低平，面方圓。內著僧祇支，胸前結帶較寬。外著雙領下垂式袈裟，袈裟輕薄貼體，極少衣紋。像頭後有榫，原應有頭光，現頭光缺。

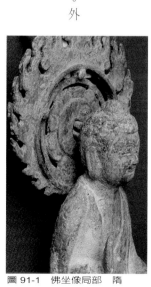

圖91-1　佛坐像局部　隋
　　　　龍華寺遺址

圖91　佛坐像　隋　龍華寺遺址

（82）一佛二菩薩像（圖九二）

一佛二菩薩立像，殘。殘高十一·七、寬十一·二公分。其造型、樣式同圖四。

（83）一菩薩二脅侍像（圖九三）

一菩薩二脅侍立像。殘。殘高十四·一、寬十一·四公分。

菩薩高八·五公分，頭戴寶冠，寶繒垂肩。面部、服飾不清。雙手作施無畏與願印，立於圓形台座上，座下部正中浮雕蓮蕾，兩側有獅子及葉狀紋飾，獅頭上分立兩脅侍。

右脅侍高五十八公分，頭戴寶冠，面方圓。裸上身，披長巾，長巾於腹前相交後上繞雙臂垂於身體兩側。著長裙、腰束帶，頭後有桃形頭光。左脅侍

三像後共鑄蓮瓣狀光背，殘。

銹蝕嚴重。

（84）菩薩立像（圖九四）

單身菩薩立像。缺頭光與底座。殘高二二、寬六公分。

像高十八·二公分。頭戴寶冠，冠前分飾三顆寶珠。寶繒垂肩。面方圓。上身著天衣，肩部有圓形飾物。披長巾與瓔珞，瓔珞自肩垂至腹前相交後復垂於膝下，交叉處飾一寶珠。長巾壓於瓔珞下，自肩垂於腹部交叉後下垂至膝再上繞雙臂垂於身體兩側。下著長裙，裙擺及足踝，腰間束帶，束帶於腹

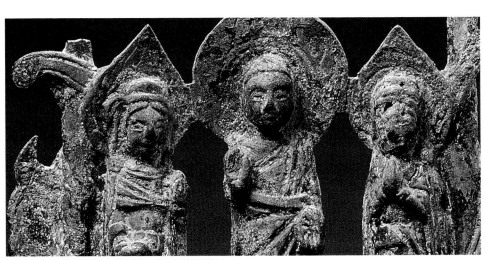

圖 92-1　一佛二菩薩立像局部　隋　龍華寺遺址

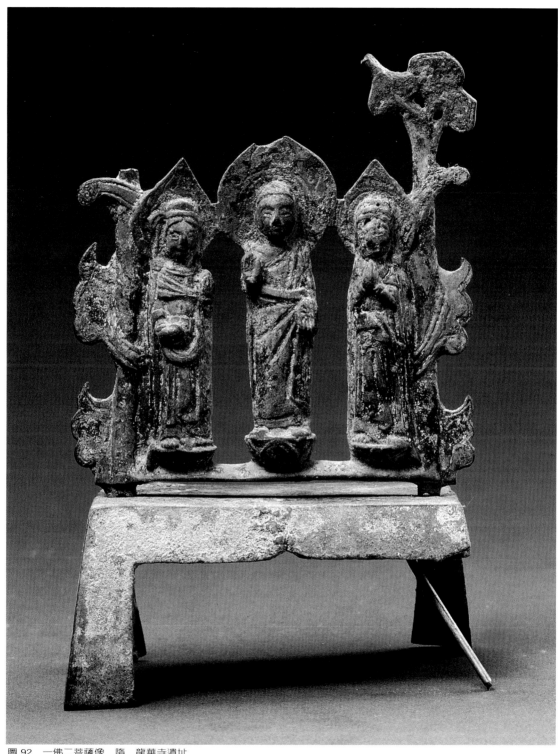

圖 92　一佛二菩薩像　隋　龍華寺遺址

像頭後有榫。原套接頭光，現頭光缺。像背部呈凹槽狀。

胸平腹鼓，赤足立於帶榫蓮台上，榫殘，缺下部底座。

下打結後垂至膝。右手上舉至肩，掌心向內，右手下垂握蓮蕾，腕部飾鐲。

圖 93　一菩薩二脅侍像　隋　龍華寺遺址

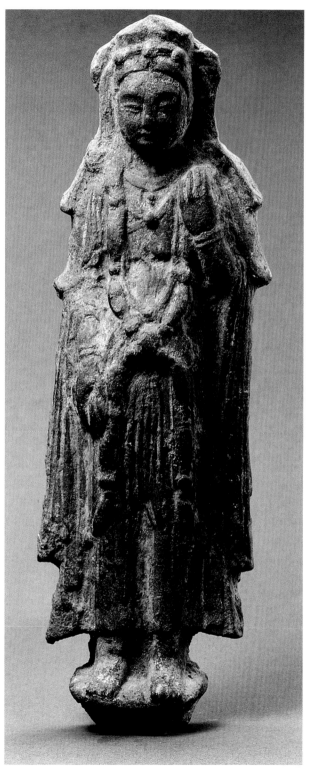

圖 94　菩薩立像　隋　龍華寺遺址（右圖）

圖 94-1　菩薩立像局部　隋　龍華寺遺址（上圖）

圖 94-2　菩薩立像背面　隋　龍華寺遺址（下圖）

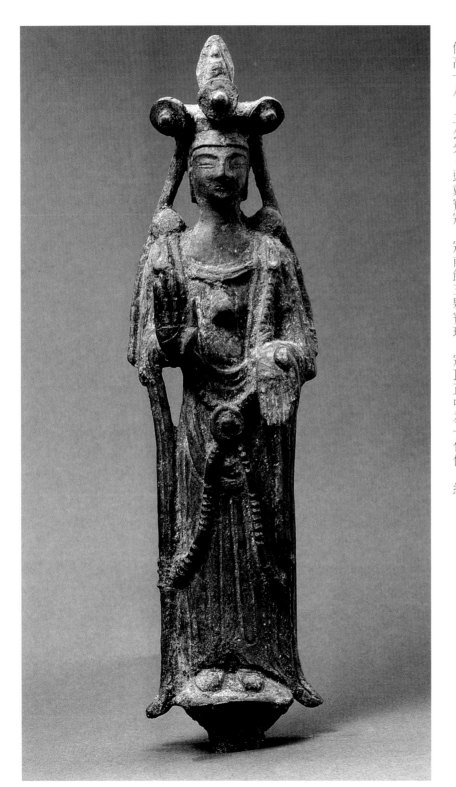

（85）　菩薩立像（圖九五）

單身菩薩立像。缺頭光與底座。殘高二二・四、寬五・五公分。

像高十八・二公分。頭戴寶冠，冠前飾三顆寶珠，冠頂正中為一化佛，結

跏趺坐，身後有蓮瓣狀背光。寶繒垂至肘部。面短清瘦。肩部有圓形飾物。

裸上身，戴懸鈴項圈。披長巾與瓔珞。瓔珞自肩部垂下，呈X狀與腹前交叉

後垂至膝，再上繞於身後。長巾壓於瓔珞下，自肩部垂於腹下相交後上繞雙

臂垂於身體兩側。下著長裙，腰束帶。帶端垂至足踝部。雙手作施無畏與願

印，赤足立於帶榫蓮台上，榫呈四面體錐狀。

像頭後有榫，原應接頭光，現頭光缺。

(86) 菩薩立像 （圖九六）

單身菩薩立像。缺底座。通高十八‧八、寬六‧三公分。

像高十三‧七公分。頭戴寶冠，寶冠正中飾一寶珠，寶繒垂直足部。頭微

向右傾，面方圓。上著偏衫。披瓔珞與長巾。瓔珞於雙肩平行垂至足下。長

圖95　菩薩立像　隋　龍華寺遺址（右頁圖）

圖95-1　菩薩立像局部　隋　龍華寺遺址（上圖）

圖95-2　菩薩立像背圖　隋　龍華寺遺址（下圖）

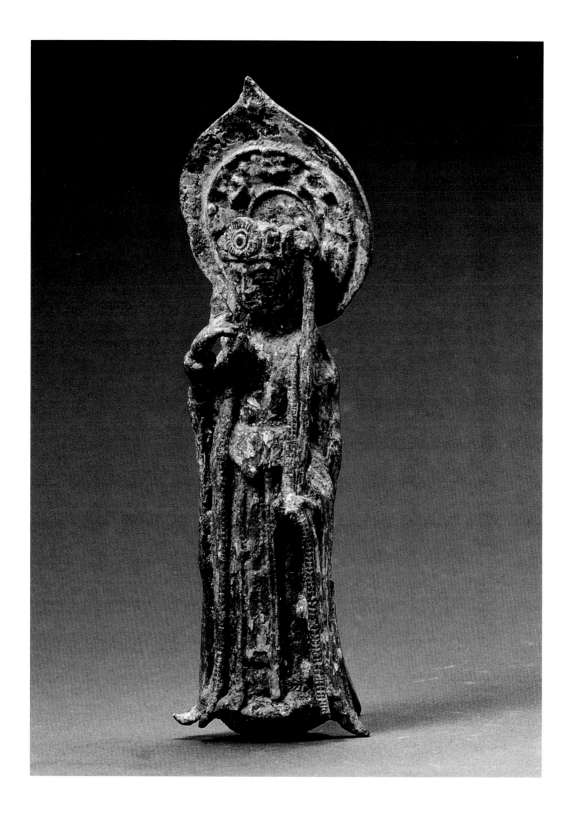

巾沿雙臂垂於身體兩側。下著長裙，腰間束帶，帶端垂至足下。右手上舉持蓮蕾，左手下垂托瓔珞與長巾，腕飾鐲。胸平，腹微鼓，赤足立於蓮台上，其下殘。

像頭後有榫，接桃形頭光，內有凸起的兩周同心圓。圓內浮雕蓮花紋飾。

背部可見頭髮分兩束順雙肩垂直腰下，腰後正中束帶，垂至足踝。

圖 96　菩薩立像　隋　龍華寺遺址（右頁圖）

圖 96-1　菩薩立像局部　隋　龍華寺遺址（上圖）

(87) 菩薩立像 （圖九七）

單身菩薩立像。通高二十、寬六・七公分。像高十・五公分。頭戴蓮瓣狀寶冠，寶繒垂肩。臉型長圓。上身著天衣，披瓔珞與長巾，瓔珞自雙肩呈U字狀垂於身體兩側。下著長裙，腰繫帶，帶端垂於膝下。長巾壓於瓔珞下，自雙肩垂至膝部相交後上繞雙臂垂於身體兩側。下著長裙，腰繫帶，帶端垂至兩足間。右手上舉持寶珠，右手下垂提寶瓶。胸平、腹鼓，赤足立於覆蓮座上，下為四足方座。頭後有蓮瓣狀頭光，尖部前傾，中部鏤空，邊緣淺刻火焰紋。頂部有一化佛，雙手合十於胸，結跏趺坐。覆蓮座下有一圓形台座，其中部有浮雕，銹蝕嚴重。造像背面呈凹槽狀。

圖 97　菩薩立像　隋　龍華寺遺址（左頁圖）
圖 97-1　菩薩立像局部　隋　龍華寺遺址（上圖）

140

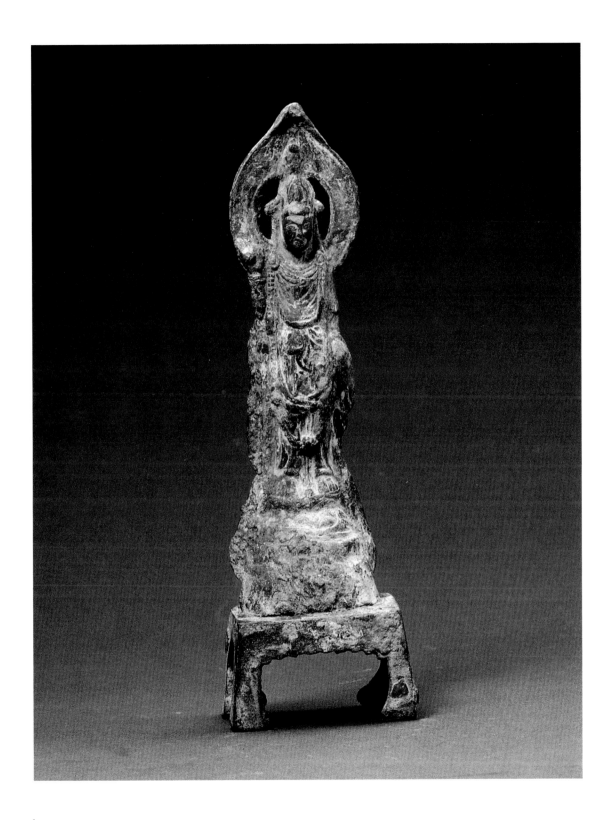

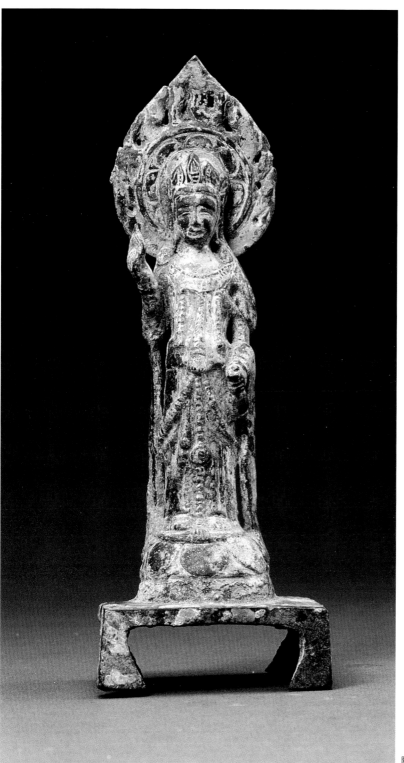

（88）菩薩立像 （圖九八）

單身菩薩立像。通高二十・三、寬七・五公分。像高八・二公分。頭戴蓮瓣狀寶冠，寶繒垂至肘部。面方圓，裸上身，披長巾，繞臂下垂。頸戴尖頂

圖 98　菩薩立像　隋　龍華寺遺址

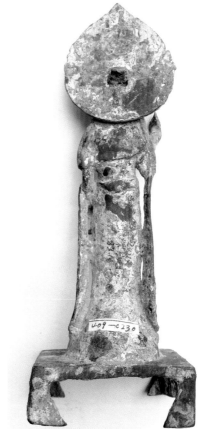

項圈，尖部掛瓔珞與花束垂下。下著長裙，腰束帶。左手置腰部提寶瓶，右手上舉握蓮蕾。赤足立於覆蓮座上，下為四足方座。頭後有透雕桃形頭光。

（89）菩薩立像（圖九九）

單身菩薩立像。缺底座。通高十‧二、寬三‧一公分。頭戴寶冠，冠上飾蓮蕾，冠前束寶繒，帶端垂肩。面長圓。裸上身，戴項圈，披長巾。長巾呈X狀於腹部相交後上繞雙臂垂至身體兩側，交叉處有一環形佩飾。下著長裙，腰繫繫帶，帶端垂至膝下。右手上舉持蓮蕾，左手下垂提淨瓶。胸平腹鼓，赤足立於圓形台座上。腕部飾鐲。像頭後有榫，套接一圓形頭光，內浮雕蓮瓣。

圖 98-1　菩薩立像局部　隋　龍華寺遺址（上圖）

圖 98-2　菩薩立像背圖　隋　龍華寺遺址（下圖）

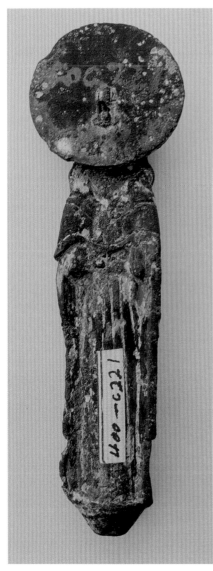

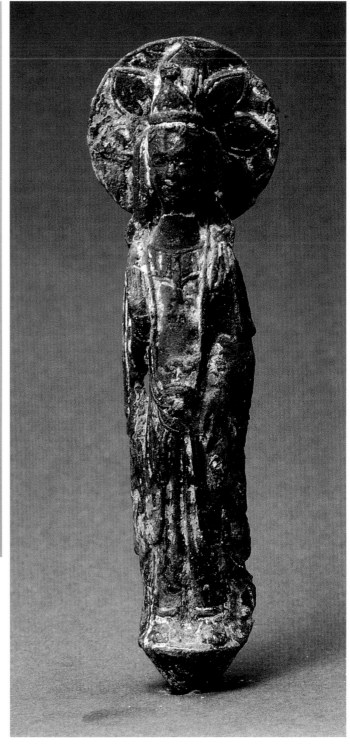

圖 99　菩薩立像　隋　龍華寺遺址（右圖）

圖 99-1　菩薩立像背圖　隋　龍華寺遺址
　　　　（左圖）

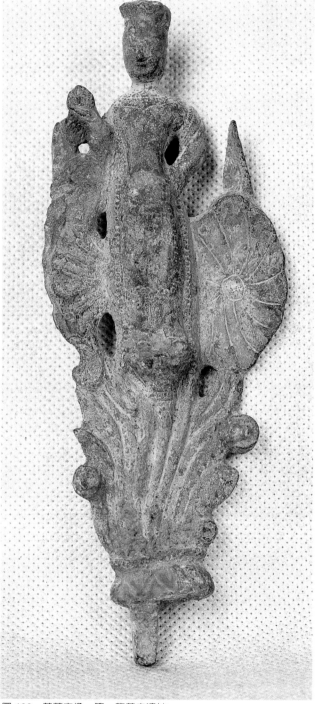

圖100 菩薩立像　隋　龍華寺遺址

（90）菩薩立像（圖一〇〇）

單身菩薩立像。缺底座、頭光。通高十三・八、寬四公分。

像高七・三公分。頭戴寶冠。面方圓，裸上身，戴項圈，披長巾與瓔珞，瓔珞壓於長巾上，皆繞雙臂垂於身體兩側。下著長裙，腰間掛瓔珞，呈U字狀垂至膝下。右手上舉持蓮蕾，左手叉腰。胸平、腹鼓，赤足立於從帶榫覆蓮座中生出的長睫蓮台上，和蓮台共生出的還有長睫蓮葉，蓮葉挺至菩薩身體兩側，菩薩似立於蓮葉叢中。

像頭後有榫，原應有頭光，現頭光缺。該像或為一組像中的脅侍菩薩。

145

（91）天王立像（圖一○一）

單身天王立像。缺底座與頭光。通高十‧九、寬三公分。

像高九‧五公分。頭戴寶冠，長圓臉，粗眉倒豎，雙目圓睜，面部多毛

鬚，表情威嚴兇猛。裸上身，肩部有圓餅狀飾物。頸戴尖頂項圈。披瓔珞與

長巾。瓔珞呈X狀於腹前交叉後上繞雙臂垂於身體兩側。交叉處又平行垂下

兩道瓔珞至足踝後又向上直通腰部。長巾壓於瓔珞下，直接順雙肩繞臂下

垂。下身著長裙，衣紋較密。右手握拳上舉至胸部，右手下垂，掌心向內，

左足赤，無右足，右足踝部直接和一長方體狀榫相連。

像頭後有榫，原應有頭光，現頭光缺。可見背後繞肩長巾。

（92）天王立像（圖一○二）

與上圖相同。僅雙足都有，右足下帶榫。

（93）造像殘件（圖一○三）

造像構件。通高八‧二、寬五公分。

最下部為一帶長方體狀榫的蓮花，自蓮花中化生一力士，披長巾，繞雙臂

上揚。雙手上舉承托盤，盤中為一博山爐，其上為一桃形物。從博山爐兩側

生出帶狀物與上揚的長巾相接後再向上與桃形物相連。

（94）造像殘件（圖一○四）

造像殘件，尚存一菩薩一弟子。通高六‧二、寬四‧五公分。菩薩高三公

圖 101-1　天王立像局部　隋　龍華寺遺址（左圖）
圖 101-2　天王立像背圖　隋　龍華寺遺址（右圖）

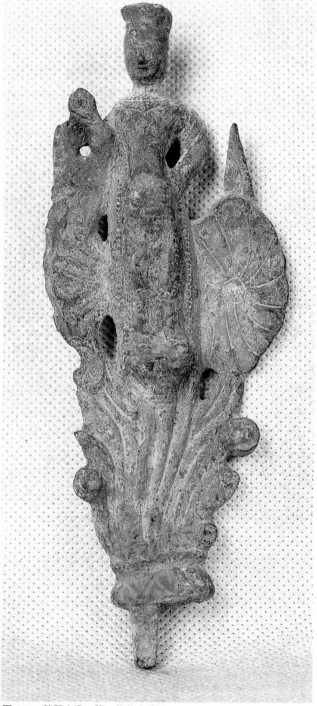

圖100　菩薩立像　隋　龍華寺遺址

145

（90）菩薩立像（圖一〇〇）

單身菩薩立像。缺底座、頭光。通高十三・八、寬四公分。

像高七・三公分。頭戴寶冠。面方圓，裸上身，戴項圈，披長巾與瓔珞，

瓔珞壓於長巾上，皆繞雙臂垂於身體兩側。下著長裙，腰間掛瓔珞，呈U字

狀垂至膝下。右手上舉持蓮蕾，左手叉腰。胸平、腹鼓、赤足立於從帶榫覆

蓮座中生出的長睫蓮台上，和蓮台共生出的還有長睫蓮葉，蓮葉挺至菩薩身

體兩側，菩薩似立於蓮葉叢中。

像頭後有榫，原應有頭光，現頭光缺。該像或為一組像中的脅侍菩薩。

（91）

天王立像 （圖一〇一）

單身天王立像。缺底座與頭光。通高十‧九、寬三公分。像高九‧五公分。頭戴寶冠，長圓臉，粗眉倒豎，雙目圓睜，面部多毛鬚，表情威嚴凶猛。裸上身，肩部有圓餅狀飾物。頸戴尖頂項圈。披瓔珞與長巾。瓔珞呈X狀於腹前交叉後上繞雙臂垂於身體兩側。交叉處又平行垂下兩道瓔珞至足踝後又向上直通腰部。長巾壓於瓔珞下，直接順雙肩繞臂下垂。下身著長裙，衣紋較密。右手握拳上舉至胸部，右手下垂、掌心向內，左足赤，無右足，右足踝部直接和一長方體狀榫相連。像頭後有榫，原應有頭光，現頭光缺。可見背後繞肩長巾。

（92）

天王立像 （圖一〇二）

與上圖相同。僅雙足都有，右足下帶榫。

（93）

造像殘件 （圖一〇三）

造像構件。通高八‧二、寬五公分。最下部為一帶長方體狀榫的蓮花，自蓮花中化生一力士，披長巾，繞雙臂上揚。雙手上舉承托盤，盤中為一博山爐，其上為一桃形物。從博山爐兩側生出帶狀物與上揚的長巾相接後再向上與桃形物相連。

（94）

造像殘件 （圖一〇四）

造像殘件，尚存一菩薩一弟子。通高六‧二、寬四‧五公分。菩薩高三公

圖 101-1　天王立像局部　隋　龍華寺遺址（左圖）
圖 101-2　天王立像背圖　隋　龍華寺遺址（右圖）

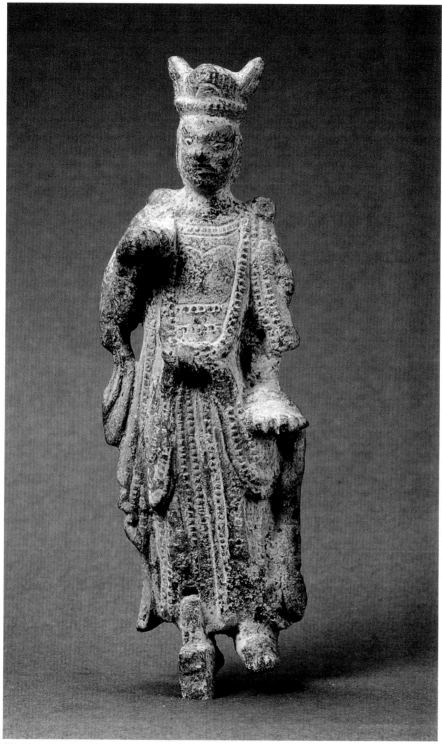

分。頭飾、五官、服飾均不清，可見頭後有蓮瓣形頭光，頂部一化佛。其左側立一弟子，高二・六公分。面部、服飾不清。雙手置於腹，立於圓台座上。頭後有頭光。

圖 101　天王立像　隋　龍華寺遺址

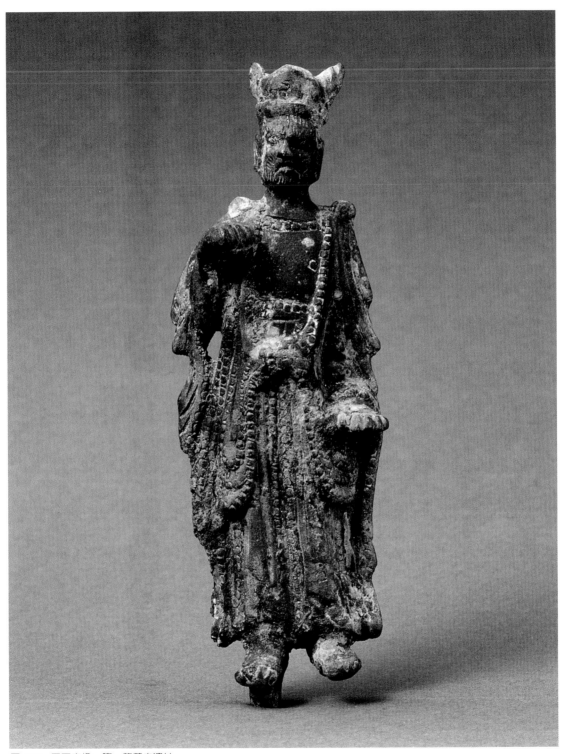

圖 102　天王立像　隋　龍華寺遺址

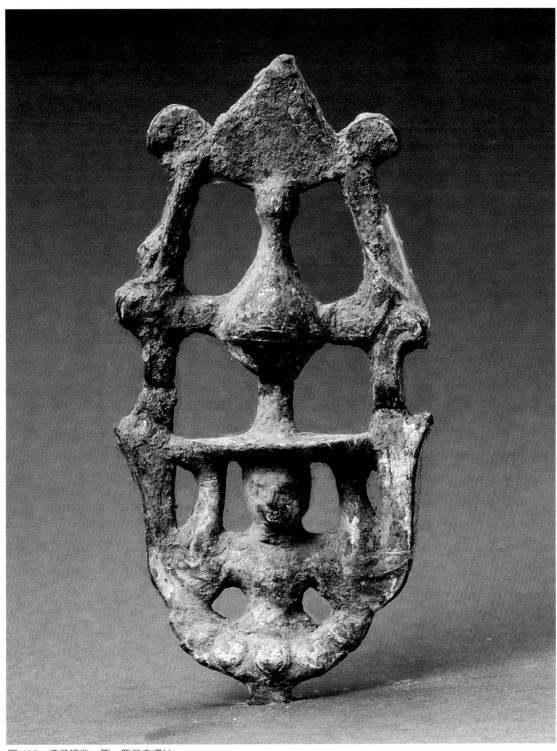

圖 103　造像殘件　隋　龍華寺遺址

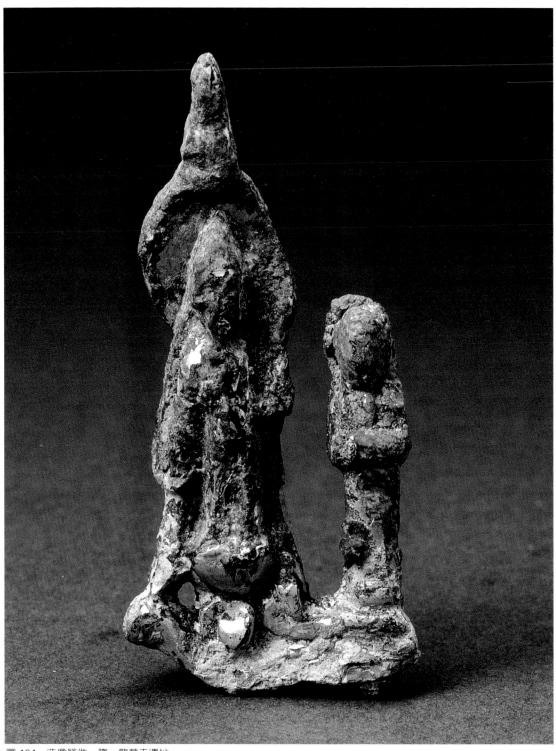

圖 104　造像殘件　隋　龍華寺遺址

造像名稱	形式	時代	尺寸（公分）	銘文	出土地
王上造釋迦多寶	釋迦多寶並坐像	北魏太和二年（478）	通高14.8、寬7.9	太和二年新台縣人法之妻王上爲劉亡父母造像一軀。	龍華寺遺址
落陵委造觀世音像	單身觀世音立像	北魏太和二年（478）	通高16、寬6.7	太和二年……落陵委龍爲亡父母造像一軀。	龍華寺遺址
程暈造像	單身佛立像	北魏太和九年（485）	通高8.5、寬3.8	太和九年歲在乙卯二月六日，高□母程暈爲亡父母造像一軀，程□之□供養……	龍華寺遺址
佛立像	單身佛立像	北魏太和八年（484）	通高11.5、寬6.7	太和八年四月三日，原郡……觀世音像一軀。	龍華寺遺址
佛立像	單身佛立像	北魏太和廿一年（497）	通高10、寬6.2	太和廿一年二月十日……人趙□喪女丁花……像一軀……	龍華寺遺址
範天□造像	單身佛立像	北魏太和十四年（490）	通高11.2、寬4	太和十四年……陽信縣人範天□爲亡父母造像一軀。	龍華寺遺址
石景之造像	釋迦多寶並坐像	北魏景明元年（500）	通高13.5、寬6.2	景明元年二月六日，佛弟子石景之□造像一軀。	龍華寺遺址
□世基造像	釋迦多寶並坐像	北魏正始二年（505）	通高12.2、寬5.5	正始二年九月廿一日……□世基爲大兒太□造像一軀。	龍華寺遺址
朱德元造觀世音像	單身觀世音立像	北魏正始二年（505）	通高15、寬6.5	正始二年十一月廿日，樂陵縣人朱德元爲父造像……供養觀世音。	龍華寺遺址
張鐵武造多寶像	釋迦多寶並坐像	北魏正始四年（507）	通高13.5、寬6.1	正始四年十二月六日，陽信縣人張鐵武造多保（寶）像一軀，爲忘（亡）父母並居家眷屬□□。	龍華寺遺址
明敬武造觀世音像	單身觀世音立像	北魏永平四年（511）	通高17.3、寬8	永平四年正月六日，佛弟子明敬武願身無病患，又爲所生父母兄□姊妹壽命延長，常無患痛，敬造觀世音像一軀。	龍華寺遺址

造像名稱	形式	時代	尺寸（公分）	銘文	出土地
佛坐像	單身佛坐像	北魏熙平二年（517）	通高13.8、寬5.5	熙平二年一月三十日，□□領□造像一軀。	龍華寺遺址
項寄造像	單身佛坐像	北魏正光四年（523）	通高7、寬2.6	正光四年廿六日，佛子項寄造像一軀。	龍華寺遺址
觀世音立像	單身觀世音立像	北魏永安二年（529）	通高12.3、寬3	永安二年二月廿六日安平縣……七世造官（觀）世音像一軀，居家大小願……	龍華寺遺址
佛立像	單身佛立像	北魏永安二年（529）	通高7.7、寬3.8	永安二年，清信士佛子紀和遵造像一軀。	龍華寺遺址
佛立像	單身佛立像	北魏永安二年（529）	通高8.2、寬3.6	永安二年，清信士……趙……	龍華寺遺址
紀智□造像	單身佛立像	北魏永安二年（529）	通高8.1、寬3.6	永安二年……弟子紀智□造像一軀	龍華寺遺址
孔雀造彌勒像	一彌勒二脅侍立像	北魏普泰二年（532）	通高23.5、寬5.7	普泰二年四月八日，佛弟子孔雀為亡妻馬□造彌勒像一軀供養，願之後□耶。	龍華寺遺址
馮貳郎造觀世音像	一觀世音二脅侍立像	北魏太昌元年（532）	通高24、寬9	大魏太昌元年十一月十四日，清信士陽信縣人馮貳郎為父母造觀世音一軀，並及居家眷屬現世安穩，無諸患苦，常與佛會，願同斯福。	龍華寺遺址
薛明陵造像	單身佛坐像	東魏興和二年（540）	通高7.3、寬207	興和二年三月廿日，薛明陵敬造，為一切眾生。	龍華寺遺址
項智坦造像	單身佛坐像	東魏興和四年（542）	通高12.7、寬5	興和四年五月廿日，項智坦敬造像一軀，為……父母……西方樂土	龍華寺遺址
程次男造觀音像	單身觀音立像	東魏武定三年（545）	通高13.5、寬5.3	大魏武定三年歲次乙丑五月已卯朔廿日庚子，青州樂陵郡樂陵縣人馬	龍華寺遺址

名稱	類型	年代	尺寸	銘文	出土地點
佛立像	單身佛立像	東魏武定八年（550）	通高12.9、寬4.5	武定八年四月一日……祠伯妻程次男敬造觀音像一軀，上為皇帝陛下，右願師僧父母及居眷□法界右□普同□福。	龍華寺遺址
薛明陵造像	單身菩薩立像	北齊天保五年（554）	通高17.7、寬6.5	天保五年十二月十五日，孔雀妻薛明陵敬造。	龍華寺遺址
孔昭俤造彌勒像	單身交腳彌勒坐像	北齊河清三年（564）	通高27.8、寬26	河清三年四月八日，樂陵縣孔昭俤……造彌勒像一軀……□世六事。	龍華寺遺址
韓思保造像	單身佛立像	北齊河清三年（564）	通高16.2、寬6	河清三年四月十二日，佛弟子韓思保造像一軀。	龍華寺遺址
孫天稚造觀世音像	單身觀世音立像	北齊武平元年（570）	通高13.5、寬4.2	武平元年十一月九日，孫天稚為亡父母造觀世音像一軀。息象□祀子之□。	龍華寺遺址
劉樹珉造觀世音像	一觀音二脅侍立像	北齊武平二年（571）	通高13.3、寬7.1	武平二年五月十日，主劉樹珉願造觀世音像一軀……	龍華寺遺址
佛立像	單身佛立像	隋開皇七年（587）	通高13.6、寬4.4	開皇七年八月四日，秦……男……眷屬平安，造像一軀……	龍華寺遺址
孔鈇造老子像	單身老子坐像	隋開皇十一年（591）	通高13.6、寬5	開皇十一年十月，道民孔鈇造老子像一軀□德。	龍華寺遺址
一佛二菩薩像	一佛二菩薩立像	隋開皇二十年（600）	通高8.6、寬6.3	大隋開皇二十年十二月廿九日樂陵……	龍華寺遺址
張見造觀世音像	一觀音二脅侍立像	隋仁壽元年（601）	通高21.2、寬11.2	仁壽元年九月八日，張見為亡考敬造觀世音像一軀，一切眾生，咸同斯福。	龍華寺遺址
一佛二菩薩像	一佛二菩薩立像	隋仁壽三年（603）	通高13.2、寬4.9	仁壽三年二月六日，……為父造像一軀。	龍華寺遺址

【博興銅佛像分期及特點】

博興館藏銅佛像數量大，帶確切紀年的多，對於研究山東地區北朝佛教造像的類型分期等提供了珍貴的實物資料。丁明夷曾根據這些資料，對博興及周邊地區的佛教藝術流傳、銅佛像的分期與特點、造像人及題材等方面做了闡述。劉鳳君在《山東地區北朝佛教造像藝術》一文中，以這批銅佛像資料及其它地方的一些資料為依據，將山東地區的北朝個體鎏金銅佛像劃分為四期。本文就根據已有研究成果及目前所掌握的這批銅佛像資料，試將博興北朝—隋代銅佛像劃作六期。

【第一期：北魏前期】 (西元三八六至四七七年)

這一期的造像發現二例，皆為單身佛坐像。一是「張文造像」(見圖三十)。該造像無紀年，但從其高大的肉髻、斷面呈階梯狀的U字形衣紋、掌心向腹部作的禪定印及像下的獅子方座等，可看出其有十六國時期中國北方地區銅佛像的特徵，與後趙建武四年 (三三八年)，以及河北石家莊北宋村、甘肅涇川玉都鄉出土的十六國銅佛像有相似之處，應屬北魏早期作品。

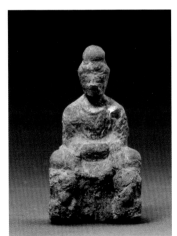

圖30

張文造像頭後有一凸出的方形卯孔，內殘留一短桿。從河北石家莊北宋村、甘肅涇川玉都鄉出土的十六國銅佛像上，可以看出整尊佛像是由佛身、光背、圓傘蓋、四足方座組成的。張文造像現僅剩主體，其他部件可能散失了，其腦後的短桿或許為傘桿部分，中空的造像下部可能還有一四足方座。

另一件也為單身佛坐像（見圖三二）。該像刻劃較細緻。細眉秀目，鼻高適中，其面部表情和雲崗十九窟主佛相似，已徹底擺脫了那種寬目大鼻的特點。其服飾較張文造像輕薄，衣紋細緻稠密，線條流暢織巧。但其所施禪定印仍與十六國時期銅佛像相同，掌心撫於腹部。束腰須彌座高大，與劉宋元嘉十四年（四三七年）造像類似。故斷定其稍晚於張文造像，其雕造年代當為太和以前的北魏中期。

這兩件銅佛像均為坐像，內部皆中空，且造像主體與其他構件是分別雕造好後插作一件整體的，可以拆卸。造像主體為圓雕，製作較精，面部刻劃較細。衣紋均呈Ｕ字狀平行下垂，轉角處略成直角。雙手重疊，掌心向內，捂於腹部作禪定等這些特點，都具有南北朝早期銅佛像的特點。

【第二期：北魏中期】（西元四七七至五〇八年）

這一期造像主要為單身佛、菩薩造像及釋迦多寶並坐像。此次清理的十

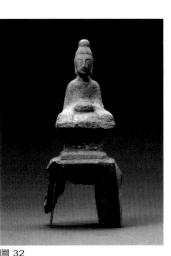

圖 32

155

二件釋迦多寶像中寫明紀年並帶「多寶」題記的有二件：太和二年王上造多寶像（見圖十一）及正始四年張鐵武造多保（寶）像（見圖二十）。其他十件造型與之基本一致，應全為同期作品。這一期的佛像服飾以圓領通肩袈裟和袒右袈裟為主，衣紋平行密集，或呈U字狀平行下垂，轉角圓潤，或自體左向右作拋物線。孝文帝太和十八年（四九四年）遷都後，佛像服飾盛行褒衣博帶式，但博興發現的自太和十八年（四九四年）至永平初年（五○八年）的佛像著褒衣博帶式袈裟的較少見，有紀年的銅佛像中僅太和廿一年佛立像（見圖十六）一例，由此可見，這種服飾當時在博興並不流行，或許是因為博興地區受北魏平城文化影響較深，孝文帝漢化的春風尚未波及到此的緣故。菩薩一般裸上身，披長巾，長巾繞臂向體外張揚，下著貼體長裙，凸現雙腿，裙擺及足踝，露雙足。軀體壯碩，身上無過多飾物。這時期的造像比例不勻，上身較長，頭部較大，五官刻劃較為隨意。佛像多為高肉髻，面方圓，眉隆鼻寬，削肩平胸。坐像一般頭部較長，多施禪定印，立像上體粗壯。基本雙手作施無畏與願印。造像形制較小，一般十二至十五公分之間。多數像帶光背及四足方座，光背肥厚，尖部鈍狀如蓮瓣。人物在光背上凸出，約佔身體的四分之一，似背屏上的浮雕。四足方座寬大，造像整體風格較為拙樸，並且多為一次澆鑄而成。

【第三期：北魏晚期】

（西元五○八至五三四年）

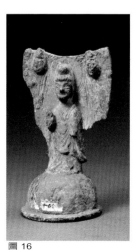

圖 16

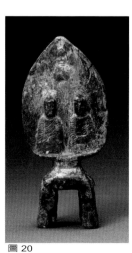

圖 20

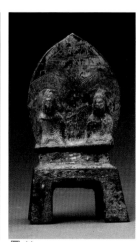

圖 11

該期造像除了前一期所具有的形式外，還出了一鋪三身像。佛像服飾除通肩袈裟外，流行褒衣博帶式袈裟，如永平四年明敬武造像（見圖二二）、普泰二年孔雀造像（見圖二八）、太昌元年馮貳郎造像（見圖二九）等，主佛皆著寬大的褒衣博帶式大衣。這種服飾衣紋較密，下擺交疊飄逸，略外張。菩薩束髮，袒上身，披長巾，長巾多沿雙肩垂至腹部相交後再上繞雙臂垂至身體兩側。長裙較前期寬鬆，不露腳。體態也變得窈窕。

這階段造像比例漸趨勻稱，佛面相多趨於「秀骨清相」，神情瀟灑。還是以帶光背和四足方座的造像為多，光背尖部凸出，變高，四足方座和前期相比，變矮，四足變窄。人物在光背上更加外凸，如馮貳郎造像上的人物幾乎接近於圓雕。除四足方座外，圓形台座也佔一定比例，僅帶「永安」銘文的就有四件。鑄造工藝除一次澆鑄外，還出現分雕合體工藝，如太昌元年馮貳郎造像，其脅侍菩薩就是單獨鑄好後，插在帶有卯孔的光背上焊接成一個整體的。

【第四期：東魏】（西元五三四至五五〇年）

博興發現東魏時期有紀年的銅佛像共有四件，所記年號分別為興和二年、興和四年、武定三年、武定八年。這一時期造像的特點，具有承上啟下的特徵。如興和四年項智坦造像（見圖四四）。主佛高髻，著通肩大衣，

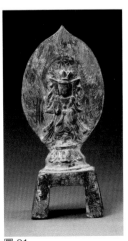

圖21

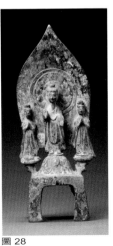

圖28

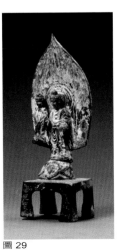

圖29

圖44

衣紋自體左向右作拋物線，雙手施禪定印，結跏趺坐於束腰須彌座上。身後光背寬，尖部鈍。體現了北魏時期造像的部分風格。但另一件武定三年程次男造觀音像（見圖四五）及高昌寺出土的一件單身佛立像（見圖一）等。造像軀體豐富，面部表情溫和慈祥，略帶笑意。像後的光背變得瘦長，顯示了向北齊造像過渡的新方法。這一期造像的製作也多為一次澆鑄而成，但同時也出現了模印造像。

【第五期：北齊】（西元五五○至五八一年）

這一期造像式樣增多，除帶光背的造像外，還出現了單體圓雕和透雕作品。分鑄合體工藝趨於成熟。河清三年孔昭佛造彌勒像（見圖五八）是分鑄合體造像中有代表性的一件，其製作工藝較複雜，主尊、光背、左右飛天、舍利塔部分均為單體鑄造，然後套接成一個整體。其製作精良，構思巧妙，當為這批造像中的上乘之作。

造像體積也增大，高度在十五至二十八公分。造像服飾也呈現多樣化，佛多著雙領下垂式、祖右式袈裟，衣褶圓潤。菩薩裝束趨向華麗，戴寶冠、束寶繒，戴項圈與手鐲，披長巾與瓔珞，有的甚至遍身瓔珞佩飾，一身珠光寶氣，極盡雕造之華美。造像面部刻劃更加細致，身體比例更加勻稱。面相變得額廣頤豐，寬肩隆胸，軀體厚實，神態安祥，宛若世俗人物。

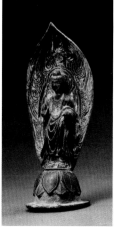

圖 58

圖 1

圖 45

這一期光背變得輕巧瘦高，還出現了雙層四足方座。

【第六期：隋】（西元五八一至六一八年）

這一期以單體圓雕造像為最多，但透雕作品也趨於成熟。同時模印造像也開始流行。透雕作品中當以雙樹三身像為代表，這類作品有二件，完整的一件是一九八一年於河東出土的（見圖四），通高十九公分。一佛二脅侍成「一」字形並列，兩側各升起一菩提樹，樹冠上祥雲纏繞，兩樹冠枝葉相交，樹冠之間又下垂甘露注於主佛頭光頂部，使像與樹成為一個整體。兩樹幹下帶榫，插入下端帶孔的四足方座。該像構造合理，布局完善，風格獨特。

該期佛像製作不如北齊精良，人物面短，造型較板滯。佛像肉髻較低平，頭大身小，面部豐圓，表情呆板。軀體粗壯厚實，脖子較短，仍以雙領下垂或袒右袈裟為主，衣紋較少。菩薩造像在這一期增多，多為單體圓雕。菩薩體態多修長婷立，胸平腹鼓，高度多在十至二十二公分。寶繒、長巾低垂，有一種厚重感。瓔珞顆粒粗大飽滿，下垂過膝。光背也變得複雜多樣，有的下緣上升到膝或腰部。部分單體造像不再帶光背，代之而起的是在頭後套接桃形或圓形頭光，標誌著自北魏以來舉身舟形大背光發展到這一期開始衰落。

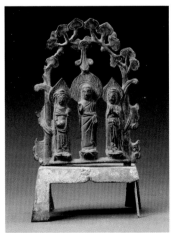

圖4

【博興銅佛像的題材】

博興發現的一〇四件銅造佛像中，有四十七件帶銘文，（見一六四、一六五頁表格），從這些銘文上可以看出這些銅佛像的製作者大多是普通的百姓。除去興和二年「薛明陵為一切眾生」和武定三年程次男造「為皇帝陛下而造」像外，其餘皆是為父母、自身、居家大小祈求現世安穩、無諸患苦、常與佛會的。這些反映的都是人們最基本的要求，但也從側面反映出戰爭、疾病給普通百姓帶來的極大的痛苦與困惑。從造像題材上看，博興銅佛像以釋迦多寶、觀音、彌勒造像為最多。

【釋迦多寶像】

在這批銅佛像中發現的釋迦多寶像共十二件，其中有銘文的二件，且銘文中所注明的造像名稱均為「多寶像」，無寫有「釋迦多寶」者。高度皆在十三至十四公分左右。這種造像形式較為固定，一般是兩佛正面朝前，高髻，肢體粗壯，身著通肩密紋大衣，雙手作禪定印，結跏趺座於束腰須彌座上，座下接四足方座。兩像身後共鑄蓮瓣狀背屏。據《法華經・見寶塔品》講，釋迦在靈山說法華經時，忽然地上湧出安置多寶佛舍利的寶塔飛至空中，塔中發聲讚嘆釋迦。在佛教造像中刻兩佛對坐或並坐，表現的是二佛在一起講經

160

論法的情形。當時南朝士大夫重玄學，崇尚清談，看來這種造像的大量出現是受了這種風氣的影響。

【觀世音像】

發現明確署名「觀世音」的造像有十一件，計北魏五件、東魏一件、北齊至隋五件。其中北魏太和二年落陵委造觀世音像是目前中國所存署名「觀世音」像中較早的一件，關於這件觀世音立像的諸問題，中國藝術研究院美術研究所金申專門撰文對其進行了闡述（文章附後）。博興發現的帶銘文的觀世音造像，皆帶背屏，且皆為立像。除六件為單身立像外，餘皆為一鋪三身像。東魏以前單身立像居多，北齊至隋以三身像為主。三身像中，觀世音居中，兩脅侍菩薩分居兩側，突出體現了觀世音作為主尊的地位。在這些觀世音造像中，有二件佛裝觀音，一是太昌元年馮貳郎造觀世音像，該像完全是佛的裝束，高肉髻，著褒衣博帶式袈裟，手施無畏與願印，赤足而立，兩邊分立脅侍菩薩。這種佛裝觀音像是極為少見的。另一件是武平元年孫天稀有造觀世音像（見圖六十），該觀世音頭戴蓮花寶冠，但身卻著雙領下垂式袈裟，手施無畏與願印。由此可見在人們心目中觀世音的地位是很高的，人們把他當成佛來膜拜供奉。《千手經》、《千光眼秘密法經》等法典記載，觀世音在久遠之前就已成佛，名正法明如來，釋迦往昔也曾在其座下當過弟子。但正法明如來心懷慈悲，要解救眾生脫離苦難，所以現菩薩身居娑婆世界救

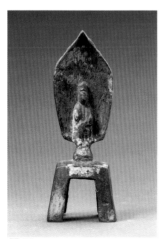

圖 60

助眾生。《法華經‧觀世音菩薩普門品》中講：「若有無量百千萬億眾生受諸苦惱，聞是觀世音菩薩一心稱名，觀世音菩薩即時觀其音聲，皆得解脫。」

這種佛裝觀音的出現，究竟是與這類佛籍有關，還是與觀音信仰深入民心有關，尚不可知。以前有種說法，是說唐代李世民為避自己名諱，將「觀世音」改為「觀音」，其實並非如此。在博興發現的北朝觀世音造像題記上，就有「觀音」之稱，如永安二年造觀音像（見圖二四）上，銘文為：「永安二年二月六日安平縣……七世造官（觀）音像一軀……。」又如武定三年程次男造觀音像（見圖四五）上的銘文為「大魏武定三年……青州樂陵郡樂陵縣人馬祠伯妻程次男敬造觀音像一軀……。」可見民間叫「觀音」之名由來已久，並非唐王之緣故。

【彌勒像】

除釋迦多寶、觀世音信仰外，當時博興還流行彌勒信仰，博興發現的銅造像中署名「彌勒像」的有二件，其中北魏一件、北齊一件。《彌勒下生成佛經》上載：彌勒為佛弟子，在釋迦涅槃後，經四千歲下生人間，於龍華樹下成佛。彌勒下生後，人皆「壽命俱足八萬四千歲……年年五穀豐登，樹上生衣，隨意取用，山噴香氣，地泳甘泉。」現彌勒尚在天宮講法，還未下生，因此其形象多做菩薩裝束，一般交腳而坐。博興發現的彌勒造像有菩薩裝，有佛裝，有交腳式，也有立式，如河清三年孔昭佛造彌勒像（見圖五

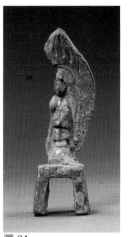

圖58

圖24

八），彌勒為菩薩裝交腳而坐，而普泰二年孔雀造彌勒像（見圖二八），彌勒則高肉髻，著佛裝，手施無畏與願印，赤足而立。北朝時期，社會動盪，朝代更換頻繁，民不聊生，人們在現實生活中得不到解脫，就把希望寄託於未來，因此彌勒被作為未來的救世主而被廣泛尊奉。

【老子像】

在一九八三年九月出土的九十四件銅造像中，有一件道教的老子像（見圖七八）。老子戴道冠、著道袍、蓄鬚、執塵尾、扶憑几坐於樹下，其有道教造像的特點，但其身後頭光中的蓮瓣，舟狀的光背及四足方座，卻又借鑒於佛教造像的形式。該像是這批造像中唯一一件道教造像，它們共同出土於同一個窖藏，這就引起了人們的注意。

眾所周知，佛教於東漢明帝時傳入中國，漢末時張陵創五斗米道，奉老子為教主，道教亦由此產生。二者的發展過程，實際上也是一種互相爭鬥的過程，北魏太武帝（四二四至四五二年）、北周武帝（五六一至五八九年）廢佛事件等，便是兩教爭鬥的高潮。但二者在相互抗爭的同時，又相互交融。道教宣揚佛教的本源產生於道教。後來葛洪提出儒、釋、道三教歸一的主張，南北朝時期，道教經典中又大量吸取了佛教思想的內容。同時，社會上也出現了佛、道融合發展局

教在東漢傳入時，主要是依附黃老之說來宣傳教義，「誦黃老之微言，尚浮屠之仁祠」。自三國時，《老子化胡記》開始出現，道教宣揚佛教的本源產生

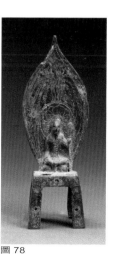

圖78

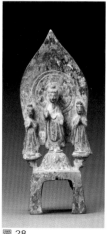

圖28

面，北魏太武帝初始即信道教，又信佛教。著名道家人物陶弘景也云「夢佛授菩提，記名為勝力菩薩。」隋唐時，二教為迎合統治者的需要，各自作了調整，其教義宗旨都為當權者的統治服務，因而也就都得到了統治者的認可和支持，「三教歸一」的局面開始。因此，在博興銅造佛像窖藏中出土一件道教造像，並不是一件偶然的事情。

時代	造像人籍貫	造像人名	為何人	造像名稱	造像目的
太和二年	新台縣	王上	為亡父母	多寶佛	佑願□家大小，常與善會，所願從心
太和二年	落陵委			觀世音	
太和八年	原郡				
太和九年		程暈	為亡母		
太和十四年	陽信縣	範天□	為亡父母		
太和廿一年	陽信縣	趙□	喪女丁花		
景明元年		石景之	亡父母		
正始元年		□世基	為大兒太□		
正始二年		朱德元	為父	供養觀世音	
正始四年	樂陵縣	張鐵武	為忘（亡）父母並居家眷屬	多保（寶）像	
正始四年	陽信縣	明敬武	為自身、又為所生父母兄□	觀世音像	
永平四年					願身病患，又為所生父母、兄□姊妹
熙平二年		□□領			
正光四年		項寄			壽命延長，常無患痛。
永安二年	安平縣		居家大小	官（觀）世音	

年號	地名	願主	為	造像	願文
永安二年		趙…			
永安一年		紀和遵			
永安一年		紀智□			
永安三年					
普泰二年		孔雀	為亡妻	彌勒像	願之後□耶
太昌元年	陽信縣	馮貳郎	為父母並及居家眷	觀世音像	現世安穩，無諸患苦，常與佛會，願同斯福。
興和二年		薛明陵	為一切眾生	觀世音像	⋯⋯西方樂土
興和四年		項智坦	為⋯父母⋯		
武定三年	青州樂陵郡樂陵縣	程次男	為皇帝陛下師僧父母及居眷	觀世音	□法界右□普同□斯
武定八年		薛明陵		彌勒像	⋯⋯□世六事
天保五年					
河清三年	樂陵縣	孔昭俤		彌勒像	
河清三年		韓思保			
武平元年		孫天稱	為亡父母	觀世音像	息象□祀子之□
武平二年		劉樹珸		觀世音像	
開皇三年					
開皇七年		孔鉞		老子像	⋯⋯眷屬平安。
開皇十一年		張見	為亡考	觀世音	
開皇廿一年	樂陵□	張文	為父	觀世音	一切眾生，咸同斯福。
仁壽元年		昧妙			
仁壽三年		張茹喜	為亡父母亡兄	觀世音像	願身□孫□保佛⋯⋯
		藺鐵		觀世音像	
			父母	觀世音像	

【博興銅佛像製作工藝】

博興所存銅佛像的製作工藝是先製模，經澆鑄成形後再進行銼、鏨、刻、拋光、焊接、插鑲等工序，大多銅佛像通體鎏金。有的銅佛像是一次成形，有的還需焊接組裝，還有的是各部件單獨鑄好後用榫卯結構插作一個整體。

這些銅佛像體積較小，最高者二七、八公分，最低者僅六公分，皆體態輕巧。造像中有製作精美細緻者，也有製作拙樸粗陋者，看來當時製造銅佛像的作坊應為多個，亦可或分為官製和民製兩類。官製銅佛像製作講究，人物五官清晰，比例勻稱，服飾、衣紋等部位的刻劃亦一絲不苟，雕工極為細緻。所刻銘文字體規整流暢，深沉有力，具有較高的書法價值。此類作品中有代表性的為天保五件薛明陵造像（見圖五七）、普泰二年孔雀造彌勒像（見圖二八），以及太昌元年馮貳郎造觀世音像（見圖二九）等；而民製銅造像則顯得較為拙樸，刻劃人物時，面部或誇大、或五官不明顯，製作工藝上也不是很講究，有的光背上僅刻幾條線來表示火焰紋，或乾脆不加任何裝飾。所題銘文字體散亂，極難辯認。而且造像名稱也比較混亂。如正始四年張鐵武造多保像（見圖二十）：永安二年造官世音像（見圖二四）等。

關於銅造像上的銘文，我們認為多數是在鑄銅造像的同時，趁造像未冷卻成形時刻上去的，這時刻字較為省力，而且字體規整，字跡深沉流暢，字口較深，不顯得生硬。但同時也有在已造好成形的銅像上刻字的，如「永安二年」造像等幾件銅造像上的銘文刻劃痕明顯，筆劃纖細呆板，字體凌亂，結構鬆散，認起來極為吃力。

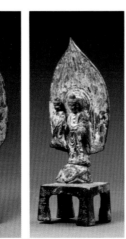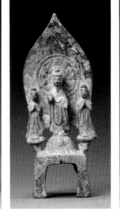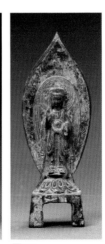

圖24　圖20　圖29　圖28　圖57

166

【博興銅佛像興起發展的社會背景】

博興縣位於魯北平原黃河下游南岸，戰國時境內置博昌、樂安縣，屬齊郡；漢屬千乘郡；東漢為樂安國；劉宋時屬樂陵郡，境內設樂陵、陽信縣；北魏又增設般縣：東魏、北齊沿襲北魏制；隋開皇年間置郡，改樂陵為樂安，後又改為博昌；五代後改博昌為博興，歷代沿用至今。

自西晉始，該地區局勢動盪，曾先後為後趙、前燕、前秦、東晉、南燕、北魏、東魏、北齊、北周所控制，直到隋統一。

這一時期北方統治者多信奉佛教，後趙的石勒、石虎曾迎請西域高僧佛圖澄前來傳法，並大興佛寺五百餘所。佛圖澄弟子竺僧朗曾居泰山，前秦符堅、後秦姚興、東晉孝武帝都遣使修書，饋贈其經、像。南燕慕容德還封僧朗為「東齊王，給以二縣租稅」。劉宋時，遠往天竺求法的法顯歸來，因遇風泊至青州長廣郡牢山南岸，太守李嶷宗「躬自迎勞，顯持經像隨還。」

北魏道武帝和晉宗通聘後，信奉佛教，天興元年（三九八年）曾下詔同作「五級浮圖、耆闍崛山及須彌山殿。」明元帝亦「崇佛法，京邑四方，建立佛像，仍令沙敷導民俗。」其後雖有太武帝滅佛，但文成帝即位後很快恢

「夫佛法之興，其來遠矣。經益之功，冥及存沒，神跡遺軌，信可依憑。」並

復並「准許諸州城郡縣於眾居處建寺一所」。還奉北涼高僧曇曜為國師，大規模開鑿雲崗石窟；獻文帝對佛教「敬信尤深」；孝文帝更是迎像、度僧、建寺、起塔、造像等；還花費大量人力、物力開鑿龍門石窟；宣武帝「篤好佛理」，甚至「親講經論」，孝明帝時，靈太后建永寧寺及塔。由於北魏諸帝好佛，朝野風從，至北魏末，天下「寺三萬餘所，僧尼二百萬矣。」

東魏、北齊諸帝好佛。北齊文宣、武成帝於佛甚敬信。文宣帝以高僧為國師，晚年居甘露寺，不理政務，專意研法。時北齊境內有「寺四萬餘所，僧尼二百餘萬人」。北周武帝建德三年（五七四年）下詔「毀佛、道二教」，滅北齊後，武帝繼續在北齊境內滅佛，北齊佛教一度遭到沉重打擊。但宣帝即位後，又很快將佛、道二教恢復。

隋二代皇帝皆信佛。隋文帝開皇元年（五八一年）下詔「任聽出家，仍令計口出錢，營造經像。」開皇二十年（六〇〇年）又「禁毀佛道等像，違者以大逆不道論罪。」仁壽元年（六〇一年）又下詔「天下一統是由佛教之力，乃詔天下諸州藩建靈塔，分送舍利三十一州。」煬帝大業（六〇五至六一七年）年間，在東都宮廷內設道場。由於統治者的大力扶持，佛教寺院遍及全國。

由於晉南北朝歷代皇帝好佛，「天下之人從風而靡，競相景慕」，北朝時期控制青州地區的世家大族，崔氏家族也多崇尚佛法，崔光「崇佛法，禮拜誦讀，老而逾甚」、「（崔）敬友精心佛道，晝夜誦記」、「（崔）長文永安中還家，專讀佛經，不關世事。」

晉南北朝時，博興地屬青州樂陵郡。南鄰青州，西南互有泰山。後趙竺僧朗、劉宋法顯曾分別居於泰山、青州，這兩人都是當時著名的高僧，各國國王都對其禮之有加。這兩位高僧的活動不會不影響及周邊包括博興在內的一些地區。上至皇帝，下至世家大族崇尚佛法，並且將寺院僧尼的地位提高，這也誘惑著平民百姓步及信徒的行列。

十六國時的北方地區，各國為爭奪土地和人口互相掠殺，每一次戰爭，戰勝者總要擄掠對方的人口遷至自己的統治區內，造成大量流民遷徙，居無定所，土地荒蕪，經濟蕭條。北魏統一北方後，戰爭基本停息。為恢復經濟，歷代皇帝也採取了一些措施。北魏道武帝時實行屯田制，孝文帝實行均田制等，逐步使農業經濟生活穩定發展，並取得了一系列成效，從高陽（山東臨淄）太守賈思勰的《齊民要術》一書中，可窺一斑。時南北雖起一些紛爭，但青州一帶基本上是處於交戰的大後方，社會相對比較穩定，經濟文化都有所持續發展。同時，這裡還有海路可通江南，經濟貿易也比較繁榮。當時居於後方地區內的博興，經濟也比較發達。東魏時期，樂陵郡城就位於龍華寺遺址西。靠近地方政治中心，這裡的寺院規模也很宏大，東魏時該處至少建立兩處寺院，隋代龍華寺建成後，「臨霄層陵瞰漢，即弊虧于日月，又掩映於煙霞，空無沼而蓮開，迥無林而花發，鶯迴驎顧，音玉砌珠。」距樂陵郡城南約十公里，還有一處東魏天平元年遺留的丈八佛造像，該像通高七‧一一、像高五‧六公尺，高髻、方面、大耳，身著褒衣博帶式袈裟，手施無畏與願印，赤足立於覆蓮座上。該像形體巨大，是目前我國平原地區發現的最

高大的北朝單體圓雕石造像。若非經濟發達，北朝時期博興境內也不會建有如此規模宏大的寺院，雕刻如此高大雄偉的石像。因此，經濟上的繁榮為博興佛教活動的持續發展提供了物質條件。

從目前所掌握資料及出土實物看，博興自北魏初期就已有佛教傳入，並且伴有造像活動，侍僧朗居泰山時，各國國王饋贈的禮品中就有佛教造像，其中有「女國像、高麗像……」，法顯西行返回時也帶有大量的經、像，這些十六國時期造像與天竺造像也許都或多或少地影響到博興的造像風格，如北魏早期的張文造像，即有犍陀藝術的因素在裡面，又和十六國時期最北方地區造像特徵相同。北魏時期，博興佛教造像以銅佛像居多，目前整理出北魏銅造像近四十件，其中有紀年銘文的二十件。史載，文成帝時「為太祖以下五帝鑄釋迦立像，高四十三尺，用赤金十萬斤，中有丈八金像一軀，中長金像十軀。」洛陽永寧寺中「有佛殿一所，形如太極殿，中有丈八金像一軀，中長金像十軀。」這些上層社會中流行製造金銅佛像的風氣或許影響到博興佛教造像材質的取決。同時，博興發現的北朝時期最早的佛教造像也是以銅佛像為主，有銘文的造像中，年代最早的為太和二年（四七八年），石造像中最早的紀年則為正光四年（五二三年）。

自北魏至隋，博興佛教活動日趨興盛，從博興境內發現的眾多北朝寺院遺址及大量佛教遺物上可以看到這一點。據地方誌載，北朝時期博興境內有寺院二十餘處，目前發現位置確定的寺院遺址有九處，其上出土了大批的石、

銅、陶造像，以及大量的瓷器、陶器及建築構件等。這時期，當地民間盛行一種以族、村為單位的佛教組織，由僧尼和在家信徒組成，從事造像、誦經、齋會等佛事活動。首領稱為邑義主，成員稱邑人，博興出土的石造像座上多有這種稱謂。這種組織推動了佛教造像活動的發展和佛教教義的廣泛傳播。同時，一些高層人物也很關注這一地區的佛教活動，在龍華碑上所見到的就有「朝端襟帶朝情大夫贊治崔伯友」、「博昌縣令寶施原」、「晉王府紀室參軍」及「趙鐵正、赫連師亮、甄相原等隆門世代」等。北魏時期，博興佛教造像以銅造像為主，至北魏末，石造像數量漸多，但銅造像仍有所發展，並且數量、質量漸次提高。從北魏至隋一百多年的歷史中，博興雕造銅佛像的歷史是沒有間斷的。東魏僅十六年，遺於這一期的造像不多，銅佛像則更少，而博興一次出土帶銘文的銅造像就有四件，這些都是極為難得的。

從這批北朝時期遺留下來的銅佛像上，我們可以看出博興地區的佛教文化始於北魏早期，經北魏、東魏、北齊至隋發展到巔峰，但巔峰過後又迅速消匿的歷史。同時，它也從側面反映了北朝時期該地區的佛教發展及社會經濟狀況，是我們研究本地區北朝佛教發展史詳實可靠的物化資料。

【博興龍華寺遺址】

博興發現的北朝——隋代銅佛像多出自龍華寺遺址。該遺址位於山東省博興縣陳戶鎮，西南距縣城十公里，是一處南北朝至隋的寺院遺址，總面積約四十萬平方公尺。其東南為張官村，西南為崇德村，北為馮吳村，西北靠近東魏時期樂陵郡郡址。張（店）東（營）鐵路、張東公路分別從遺址西北、東北附近經過（龍華寺遺址位置圖附後）。一九八二年博興縣人民政府公布其為縣級文物保護單位。一九九二年山東省人民政府公布其為省級文物保護單位。

龍華寺遺址地表為耕地和部分碱地，遍地裸露磚、瓦和瓷片，有時還能撿到造像殘件。

一九八四年四月，縣文物管理所李少南與幾位文化站長對該遺址做了調查，清理了兩段牆基、兩個灰坑和一處斷崖遺跡。房基皆經夯打；兩灰坑均呈鍋底形，坑內土為灰黑色：斷崖有明顯的文化層迭壓關係，分九層，其中第三層與磚基、灰坑第二層包含物相同，均為北朝遺跡。同時還採集到瓦當十九件，分蓮花、忍冬、獸面紋三種；滴水九件，紋飾為凸弦紋、網紋、波紋、麥穗狀紋。磚瓦十件，其中板瓦四件，筒瓦二件；銅造像五件，其中二件帶銘文，分別為「永安三年」、「開皇三年」；石造像及殘件二十二件，帶銘文的有三件，分別為「天保九年」、「開皇九年」、「大業四年」；青瓷器十件，有雙繫罐、碗、鉢等；石臼三件。這些遺物的時代均為北魏至

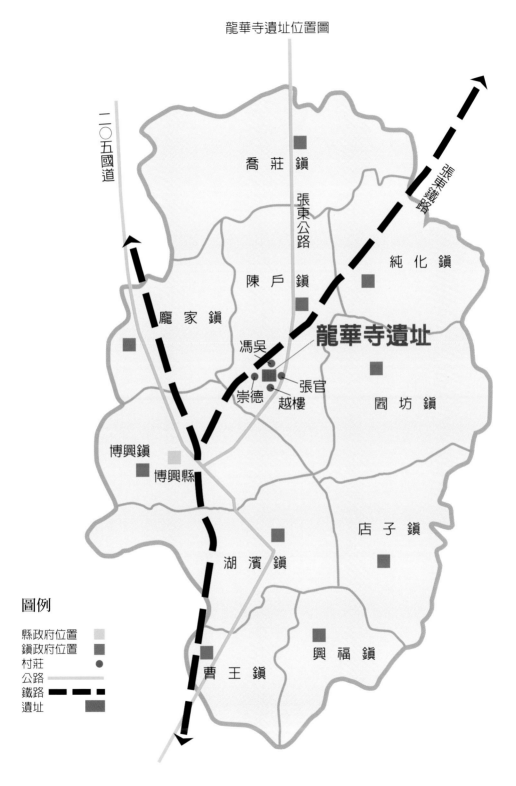

龍華寺遺址位置圖

二〇五國道

喬莊鎮

張東公路

純化鎮

陳戶鎮

龐家鎮

馮吳

龍華寺遺址

張官

崇德　越樓

閻坊鎮

博興鎮

博興縣

店子鎮

湖濱鎮

興福鎮

曹王鎮

圖例

縣政府位置
鎮政府位置
村莊
公路
鐵路
遺址

隋。

二〇〇一年冬，在龍華寺遺址西北部發現一處裸露於地面的磚基，遂對其進行了清理。該牆基尚保留三層磚，呈南北向，南段被一條東西溝切斷，殘長四・二八公尺，北邊還存有向西拐角之勢。牆為兩行青條磚砌成，磚縫中有白灰。牆東側（牆外）有磚鋪的西高東低的斜坡散水，南北殘長約六公尺，東西殘寬一公尺。散水東側有一片堆滿瓦礫的遺跡，東西寬八公尺，下為淤土層。在這堆遺跡中清理出素燒白瓷菩薩頭一、青石佛手二、青石菩薩頭一、青石蓮花座一、青石佛殘軀一及若干瓦當、滴水、磚及部分塗有紅褐色的白灰牆皮等。其中青石菩薩頭帶有圓形頭光，殘，其後有銘文：「大齊河清二年⋯⋯未五月甲子朔⋯青州樂安郡千乘⋯為亡父敬造⋯」。二〇〇二年冬，再次鑽探的結果發現該處有夯土台基，南北殘長約十五公尺，東西寬約三十公尺，厚約一公尺。結合出土遺物及調查資料看，該遺跡應為北齊時期一處殿址。

二〇〇三年秋冬，北京大學考古文博學院、山東省文物考古研究所、博興縣博物館三家組成聯合考古隊，對龍華寺遺址進行調查。現已對遺址南部做了普探。該處土質多呈灰黑或黑色，有些地方二公尺以下不見生土。現探得二處夯土台基和一處淤土硬面，其中一處台基南北長六公尺多，東西寬四十多公尺；另一處有二十多公尺長，最寬處五公尺；淤土硬面面積較大，在數百平方公尺以上。另外還探得路土，呈南北向。

自二十世紀七〇年代至今，龍華寺遺址內不斷出土佛教遺物，比較重要的幾批有：

一九七六年三月，張官村出土了一批石、素燒瓷造像，數量不清，其中大部分散失，僅收回七十二件石造像，內有九件帶銘文，所記年號有：武定、太寧、天保、乾明、

天統、武平等。一九八三年九月崇德村出土一批金銅佛像，計九十四件，有確切紀年的三十三件，所帶年號有：太和、景明、正始、永平、熙平、正光、永安、普泰、太昌、興和、武定、天保、河清、武平、開皇、仁壽等。一九九一年夏，張官村出土了一批石、素燒瓷造像，數量不清，文管所僅收回二十餘件青石造像座及造像，其中有一件有確切紀年：「天保五年」。一九九三年春，張官村出土了一批素燒瓷造像，但所出土文物迅即散失，文管所僅收回一件素燒瓷菩薩立像。其中最重要的是一九八三年九月於龍華寺遺址上發現的銅佛像窖藏。這批銅造像的出土，在當時來說是前所未有的最大的一批，其對於研究這一時期山東地區銅造佛像的分期、類型等，提供了難得的實物資料。同時也對研究北朝時期該地區的佛教文化、佛教流傳，以及寺院興廢等都具有重要的價值。

「龍華寺遺址」得名於「龍華寺」，有一九二三年自遺址出土的「龍華碑」可證。該碑下部殘缺，殘高二．三六公尺，寬一．○六公尺，螭首，碑額題飛白篆書：「奉為高祖文皇帝敬造龍華碑」，「高祖文皇帝」指的是隋文帝，可知該碑是隋煬帝時期的。其碑文上還載「……尋絕代之遺跡，龍華塔者，地為古龍華道場之墟……」，碑文稱龍華塔建於古「龍華道場」，説明龍華寺所建時間要早於隋代。

一九七六年，遺址東部出土一碑，長方體，高○．五、寬一．二公尺，碑上有線刻與銘文。其文有「唯大魏武定五年，歲次大火……於樂陵郡城東南兩里鄉義寺門外之左頰，其尋淨土，及建勝利，經始勿極，群心口來，不日而極，功德乃成……」。由此可知東魏武定年間，該處還有一名為「鄉義寺」的寺院，武定五年（五四七年）又在鄉義寺門左新建一寺，此新建寺是否為「龍華寺」？目前尚未有材料與實物可證實。

175

但是我們由此可斷定，東魏武定年間，該處至少有兩處寺院存在，或許還有三、四處……。東魏時，這裡距樂陵郡城僅有兩里之遙，和地方政治文化中心在一處，這裡的寺院應該具有一定的規模，在周邊地區也有一定的影響，龍華寺遺址上出土的帶銘文的佛教遺物中，有一部分帶有造像人的籍貫，分別為樂陵郡、原郡、樂陵縣、千乘縣、陽信縣、新台縣、般縣、安平縣等幾處，由此可推斷龍華寺遺址上的寺院至少影響到了這些地區。遺址上出土的造像、建築構件、生活用品等以北齊為多，尤其大型石刻藝術品，多為北齊時雕造，可見寺院發展到北齊時，規模更加宏大，影響範圍更加深遠，可以說這裡是當地一處佛教重地。若非如此，隋奉為「高祖文皇帝」建的「龍華塔」也不會在此選址。

從目前調查資料及出土實物看，該遺址應為一北朝寺院遺址群。遺址上至遲在北魏孝文帝太和年間（四七七至五〇〇年）就已建立了寺院，一九八三年發現的銅造像上，有「太和」銘文的就有六件。寺院幾經發展，又不斷建立新的寺院，如鄉義寺、武定三年所建寺院等，其規模逐漸擴大。至北齊時，遺址上的寺院已具相當的規模。

北周武帝建德三年下詔斷佛、道二教，經像悉毀，沙門、道士並令還俗。北周武帝滅北齊後，繼續在北齊境內推行滅佛政策，龍華寺遺址上的寺院自然也沒逃過這一劫，一時間變為廢墟。有龍華碑碑文可證：「柱折維傾，各棄真門，俱憑戒哀。」隋建立後，隋文帝詔天下，任聽出家，仍令計口出錢，營造經像，並下令各地廣建佛塔、寺院。因此，作為當時佛教重地的龍華寺也被敕名建「龍華塔」，而且是建在被毀的龍華古道場廢墟之上。

龍華寺遺址上發現的最晚的佛教遺物是隋代的，有紀年的佛教遺物中最晚的為隋大

業四年（六〇八年）。在幾次遺址調查中，也沒有發現含有唐代遺物的地層。由此可推斷，龍華寺大概在隋末又被毀，一九八三年九月發現的含有窖藏銅佛像也就是此時被佛教信徒們搶救出來埋入地下的。也許他們希冀不久後這批佛像會重見天日，不想一埋就是一千三百多年。是何原因使龍華寺遭受毀寺之災的呢？北齊時龍華寺被毀後，不久隋代即恢復。而隋末龍華寺被毀後，卻突然消匿，甚至在佛教盛行的唐代這一處佛教重地，也沒有再次引起人們的重視，這些都是值得探討的一些問題。

參考資料：

一、呂思勉《兩晉南北朝史》，上海古籍出版社，一九八三年八月。

二、劉鳳君《山東地區北朝佛教造像藝術》，考古學報，一九九三年第三期。

三、李少南《山東博興的一處銅佛像窖藏》，《文物》，一九八三年第九期。

四、李少南〈山東博興出土百餘件北魏至隋代銅造像〉，《文物》，一九八三年第九期。

五、山東博興縣文物管理所〈山東博興龍華寺遺址調查簡報〉，《考古》，一九八六年第九期。

六、丁明夷〈談山東博興出土的銅佛造像〉，《文物》，一九八四年第五期。

七、《魏書·釋老志》。

八、《魏書》卷六十七。

九、《北史》卷四十四。

【博興出土的太和年間金銅觀音立像的諸問題】

博興地區先後三批出土的金銅佛像具有三個特點，一是帶紀年款的佛像數量多，二是有明確的出土地點，三是延續時間長，從北魏、十六國，到隋初，長達一百五十餘年，對於研究山東地區北朝單尊佛像具有重要標尺作用。筆者擬就北魏太和（四七七至四九九年）期單尊觀音立像探討一下其樣式的分布和演變規律。

【一、太和年間觀音立像的幾種造型樣式】

(1) 落陵委造觀世音像，（太和二年，四七八年，高十六公分）博興出土，博興博物館藏

觀音右手持蓮蕾、左手持淨瓶，站立於覆蓮台，下為四足方台座，足面寬闊，上刻：太和二年□□□□落陵委為亡父母造觀世音像一軀……背後為大蓮瓣形光背，周緣飾火焰紋。整體造型渾厚有力（註一）。（圖一）

銘文中的「落陵」當是「樂陵」的別字，今山東西北部。與此樣造型框架大同小異的金銅像有以下數件，現分藏國內及日本、歐美各博物館，列舉如下：

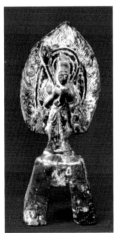

圖一　太和二年落陵委造觀世音像

下：

（2）丁柱造觀音立像（太和八年，四八四年，高十五・五公分）日本私人收藏

觀音右手持蓮蕾、左手持淨瓶，站立於四足方座，造型與落陵委像接近，足面上刻：

太和八年太歲在甲子辛未朔九月十九日樂陵縣人丁柱為亡父造觀音像一軀。丁利、丁符兄弟六人居家大小十六口，願乞從心常與佛會（註二）。（圖二）

值得注意的是以上二像的製作地均為樂陵縣。上述三批出土的銅、石造像中，記有造像人籍貫的就有十二件，內中九件標明為樂陵郡、樂陵縣和陽信縣（註三）。這九件尚沒包括上述那件「落陵委造觀音像」，應是對「落陵」二字有不同解釋，若包括這件的話則應為十件。丁柱像雖流落日本，但據銘文可確知當年也是樂陵縣所造的。

（3）阿行造觀音立像（太和十三年，四八九年，高二十二公分）河北平泉出土，河北省博物館收藏

觀音的動態及造像整體形式與上述二像大同小異，惟右手持蓮蕾，左手下垂握帔帛一角，未持水瓶，製作精緻，光背後浮雕有樹下思惟像。

發願文為：

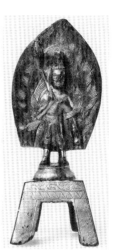

圖二　太和八年丁柱造觀音像

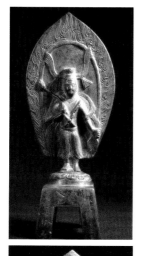

圖三　太和十三年阿行造觀音立像及光背後樹下思惟像（上下圖）

惟大代太和十三年歲在己巳七月壬寅東平郡□□□如羅太平息女阿行，仰

惟能仁、慈憐窮子，……造觀世音像……

東平為南朝宋改漢東平國為郡，位今山東東平縣西北（註四）。（圖三）

可知是山東地區製作流入河北的。與上述山東西北部地區發現的觀音立像樣

式相同的還有河北省發現的數件。

（4）劉遺通兄弟造觀音立像（太和六年，四八二年，高十五・五公分）美國菲
爾博物館收藏

觀音右手持蓮蕾，左手持淨瓶，光背後素面無紋，與上述三像屬同一類
型，台座上刻發願文：

太和六年歲在□戌二月十二日饒陽縣人劉遺通、遺利兄弟二人為亡伯母造
觀世音像一軀，□願居家大小常與彌勒佛會。

饒陽今在河北省饒陽縣西北（註五）。（圖四）

（5）吳道興造觀音立像（太和廿二年，四九八年，高二十五公分）台北故宮博
物院收藏

觀音樣式與上述阿行造觀音像屬同
類型，光背後有樹下思惟，觀音左手
持帔帛一角，可注意冠後面的四條繒
帶，成蝴蝶狀飛舞，很有特點。台座
背面銘文：

太和廿二年十一月二日脩縣人吳道

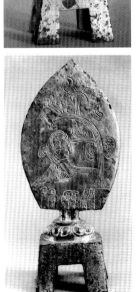

圖五　太和廿二年吳道興造
觀音立像及光背後樹
下思惟像（上下圖）

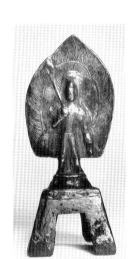

圖四　太和六年劉遺通兄弟造觀音立像

興為亡父母造觀世音一區，願居家大小托生西方妙洛國土所求如意兄弟姊妹六人常與佛會。

脩縣即脩縣，今河北景縣南（註六）。（圖五）

（6）吳洛宗造觀世音立像（太和十一年，四八七年，高十五‧五公分）故宮博物院收藏

觀音立像，左手持蓮蕾，右手持水瓶，蓮台素樸無葉片紋。台座上刻⋯

太和十一年七月二日，蒲陰人吳洛宗為亡父造觀世音像一軀，願居門大小，現世安穩，常與佛會。

蒲陰，今河北完縣（註七）。（圖六）

除了上述記有製作地的太和年間觀音像外，還有多尊發願文中沒有提及造像地點，如⋯

（7）趙□造觀音立像（太和八年，四八四年，高二十四公分）日本私人收藏

樣式與阿行造觀音像，吳道興造觀音像大同小異，均為寶繒四根飄揚，左手挽帔帛一角。光背後為樹下思維菩薩，造型與阿行造像極為近似，故此像儘管沒有製作地，可推斷也應是山東地區所造（註八）。（圖七）

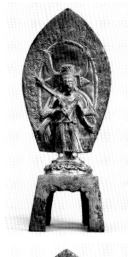

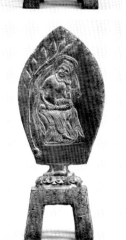

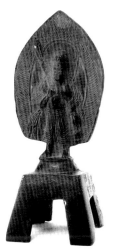

圖七　太和八年趙囗造觀音
　　　立像及光背後樹下思
　　　惟像（上下圖）

圖六　太和十一年吳洛宗造觀音立像

181

（8）觀音立像（太和十三年，四八九年，高十六公分）收藏不明（註九）。

觀音右手持蓮蕾，左手持淨瓶，銘文不詳。

（圖八）

（9）觀音立像（太和十七年，四九三年，高十五公分）中國歷史博物館收藏。

同上，銘文不詳（註十）。（圖九）

（10）郭武曦造觀音立像（太和廿三年，四九九年，高十六‧五公分）故宮博物院收藏

觀音立像，右手持蓮蕾，左手持帔帛一角，背後陰線刻佛坐像，台坐上刻：

太和廿三年五月廿日清信士女郭武曦造像一軀所願從心故記耳（註十一）。（圖十）

（11）高要介造觀音立像（太和十五年，四九一年，高十五‧五公分）義大利國立東洋美術館收藏

觀音右手持蓮蕾，左手持帔帛一角，光背後浮雕菩薩立像，台座上銘文：

太和十五年十一月十二日清信士女高要介為父母兄弟造觀世音像一軀（註十二）。（圖十一）

（12）比丘僧慧教造觀音立像（太和十六年，四九二年）日本收藏

觀音體態飽滿，雙手持蓮及淨瓶，台座後刻：

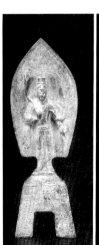

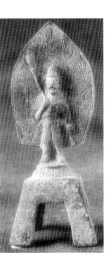

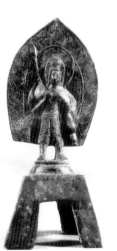

圖十　太和廿三年郭武曦造觀音立像及背面　　　圖九　太和十七年觀音立像　　　圖八　太和十三年觀音立像

太和十六年十月四日比丘僧慧教為亡父母居家大小存亡常值諸佛從心（註十三）。（圖十二）

上述十二件太和年間觀音立像可分成如下三種類型：

【A型】

名稱	時代	高度(公分)	右手	左手	繪帶	光背後紋飾	產地
落陵委造	太和二年	16	蓮蕾	淨瓶	無	無	山東樂陵
丁柱造	太和八年	15.5	蓮蕾	淨瓶	無	無	山東樂陵
劉遣通兄弟造	太和六年	15.5	蓮蕾	淨瓶	無	無	河北饒陽
吳宗洛造	太和十一年	15.5	蓮蕾	淨瓶	無	無	河北完縣
觀音立像	太和十三年	16	蓮蕾	淨瓶	無	無	不明
觀音立像	太和十七年	15	蓮蕾	淨瓶	無	無	不明
比丘慧教造	太和十六年	15.2	蓮蕾	淨瓶	無	無	不明

【B型】

名稱	時代	高度(公分)	右手	左手	繪帶	光背後紋飾	產地
阿行造	太和十三年	22	蓮蕾	持帔帛	有	樹下思惟	東平
趙口造	太和八年	24	蓮蕾	持帔帛	有	樹下思惟	推斷為山東
吳道興造	太和廿二年	25	蓮蕾	持帔帛	有	樹下思惟	河北景縣

【C型】

名稱	時代	高度(公分)	右手	左手	繪帶	光背後紋飾	產地
郭武曦造	太和廿三年	16.5	蓮蕾	持帔帛	無	線刻佛坐像	不明
高要介造	太和十五年	15.5	蓮蕾	持帔帛	無	線刻菩薩立像	不明

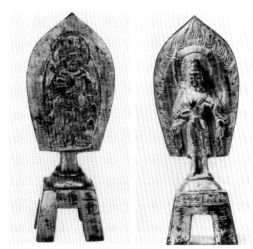

圖十一　太和十五年高要介造觀音立像及背面

圖十二　太和十六年比丘
慧教造觀音立像

從上述三種太和期間觀音立像可看出：

（1）A型像數量最多，是最普及型的觀音像，左右手持蓮蕾和水瓶，冠後無束冠的繒帶，且光背後亦樸素無紋飾。

（2）B型像屬華麗型造像，尺寸均在二十公分以上。左手持帔帛一角，寶冠後有四條繒帶飛舞，光背後浮雕或陰線刻化樹下思惟像。

（3）C型像介於A型和B型之間，細部較具體，左右手持蓮和帔帛，但冠後無繒帶，光背後線刻佛或菩薩像。

上述觀音像樣式分布於山東和河北兩省，從河北的中部完縣、饒陽、景縣到山東黃河下游的兩側東平、博興一線。從造型樣式上說，這兩地的佛像看不出有什麼明顯差異，基本上屬於同一類型。

【二、太和式觀音立像的溯源和延續】

單尊的早於太和期的持蓮和淨瓶（帔帛）的觀音立像所見尚稀，代表性的早於太和期的有皇興四年（四七〇年，高二七‧八公分，日本收藏）王鐘夫妻造觀世音像（註十四）。（圖十三）觀音右手持蓮，左手持帔帛一角，冠後無繒帶，其尺寸較高大，光背為鏤空式，製作精美。

又有仇寄奴造觀音立像（皇興五年，四七一年），觀音冠後四條繒帶飛舞，右手持蓮，左手持帔帛一角，與上述B型觀音像相同（註十五）。（圖十四）像背後陰刻二佛並坐像。據銘文知為新城縣，即今河北徐水附近。

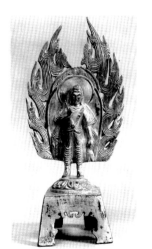

圖十三　皇興四年王鐘夫妻造觀音像

圖十四　皇興五年仇寄奴造觀音像

從四世紀就已流行的觀音信仰分析，似還應有早於太和型的觀音立像，然尚未發現實物。這種型制的觀音像多見於以河北中部，並往東延伸，給予了山東西部以重大影響。

儘管此類型觀音的早期形式還缺少明確的演進標準器，但冠後呈蝴蝶形飄舞的四根繪帶卻是犍陀羅石雕菩薩冠上常見的形式（註十六）。（圖十五）菩薩左手持頸瓶，右手上揚作施無畏印或手持蓮花的形式是犍陀羅石雕菩薩立像的基本構成形式，其作例較為常見。

又甘肅地區出土的多件北涼石塔周圍線刻的菩薩立像，多右手持蓮花，有的左手叉腰。但基本型制可說是太和期觀音立像的初期形式（註十七）。（圖十六）

總之河北、山東地區大量出現的，且主要流行於太和期間的單尊銅佛立像，其原型無疑應溯自西域，在冀中和魯西地區得到了定型。

博興地區還一起出土有「正始二年（五○五年）朱德元造觀音像，（高十五公分）」造型亦為左右手持蓮及水瓶式，像背後有銘文為「正始二年十一月二十日，樂陵縣朱德元為父造像一軀（註十八）……。」（圖十七）

此像樣式依然保持著太和期型制不變，但光背已從太和時的飽滿寬闊型趨於瘦長，此亦為此時期金銅佛的共同演化規律。

還有數件流散於海外的此種類型的金銅觀音像。如楊□造觀音立像（景明二年，五○一年）足上刻有銘文「景明二年四月十□□□縣人楊□為居門大小□□觀世音像一軀（註十九）……。」（圖十八）

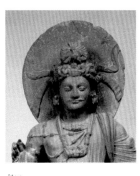

圖十五　犍陀羅佛像的繪帶（上圖）
圖十六　北涼石塔上面的陽刻觀音像（殷光明《北涼石塔研究》）（下圖）

圖十七　博興出土正始二年觀音像及背面

另有一尊杜□造觀音立像（正始元年，五〇四年，出光美術館藏）足背後

刻：「正始元年十一月三十日高平杜□願為亡妹敬造觀世音像一軀……。（註二十）」（圖十九）

高平，當即今山東巨野、鄒平一帶。可知此像亦為山東製作。

值得注意的是，以上二像均是右手挽帔帛一角，左手持蓮花，恰與前述的太和期造像左右手持物位置完全相反，較為獨特。正始元年杜□造觀音背後的浮雕也是如此形象，可看作是進入西元六世紀初新出現的一種形制。

北齊時代的觀音立像已少有持長莖蓮蕾和水瓶的形式，雙手多作施無畏、與願印，偶見右手掌心內持一桃形的蓮蕾，但不表現蓮莖，典型的太和式觀音立像形式已消失了。

美國菲利亞博物館藏有一尊太和式的觀音立像，右手持蓮蕾，左手挽帔帛一角，時代標明為東魏興和四年（註二十一）（五四二年）（圖二十），從那寬闊的大光背、四足座及觀音衣飾分析，此像是真品，但不可能作於五四二年，東魏的佛像光背已趨消瘦，頂部尖銳優美。說不定是「太和」二字因銹蝕過甚而誤為「興和」。如果沒有誤抄銘文年代的話，此像很可能是興和四年時此像的持有者，利用約是半個世紀前的舊像而刻上了發願文。

太和期的觀音立像造型優美，對以後的菩薩立像有很大影響，一直到東魏還偶有可見，至隋時才消失不顯。

金申（中國藝術研究院美術研究所）

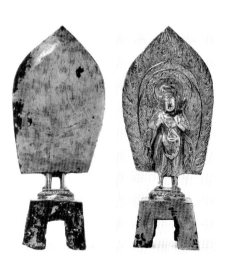

圖十八　景明二年楊□造觀音像及背面

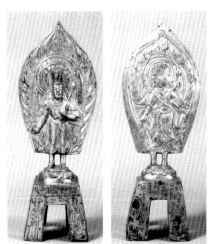

圖十九　正始元年杜□造觀音像及背面

註：

一、李少南〈山東博興出土百餘件北魏至隋代銅造像〉《文物》，一九八四年五期。

二、金申《中國歷代紀年佛像圖典》文物出版社，一九九四年。

三、丁明夷〈談山東博興出土的銅佛造像〉《文物》，一九八四年五期。

四、同註二。

五、松原三郎《中國佛教雕刻史論》第七三、七四、八七圖，吉川弘文館。

六、同註二。

七、李靜杰《中國金銅佛》第三八、三九圖，宗教文物出版社，一九九六年。

八、同註五。

九、金申《佛教雕塑名品圖錄》第一九三~一九八圖，北京工藝美術出版社，一九九七年。

十、同註九。

十一、同註七。

十二、同註五。

十三、同註五。

十四、同註二。

十五、同註五。

十六、栗田功《ガンターラ美術》二玄社。

十七、殷光明《北涼石塔研究》，台灣覺風出版社。

十八、同註一。

十九、特別展《中國の金銅佛》大和文華館，一九九二年。

二十、同註十九。

二十一、同註七。

圖二十　美國弗利亞博物館藏像興和四年

【圖版索引】

【博興出土的太和年間金銅觀音立像的諸問題】

策劃　由少平、張素榮
顧問　劉鳳君、李少南
主編　張淑敏
編委　舒立臣、田茂亭、李國明、泥立建、常群、趙蕾
攝影　範惠之

作者簡介
張淑敏

1972　出生於山東博興
1992　入山東博興縣文物管理所、博物館工作
1996　畢業於山東師範大學漢語言文學專業

著 作

2004　〈淺談龍華寺遺址〉
　　　《齊魯文史》2004年第4期
　　　〈淺談博興北朝佛教線刻藝術〉
　　　《探索與追求》，華夏文化出版有限公司
　　　〈博興龍華寺遺址出土銅佛像有關問題〉
　　　《博興龍華寺窖藏銅佛像》，日本山口縣立萩美術館、浦上紀念館出版
2005　〈淺淡山東博興出土的北朝銅佛像〉
　　　《中原文物》2005年第2期